U0006755

你有病　　　　　　我有病　　　　　　他有病

大家都有病

朱德庸⊙作品

是我們每個人那顆受傷的心病了？
還是這整個時代病了？

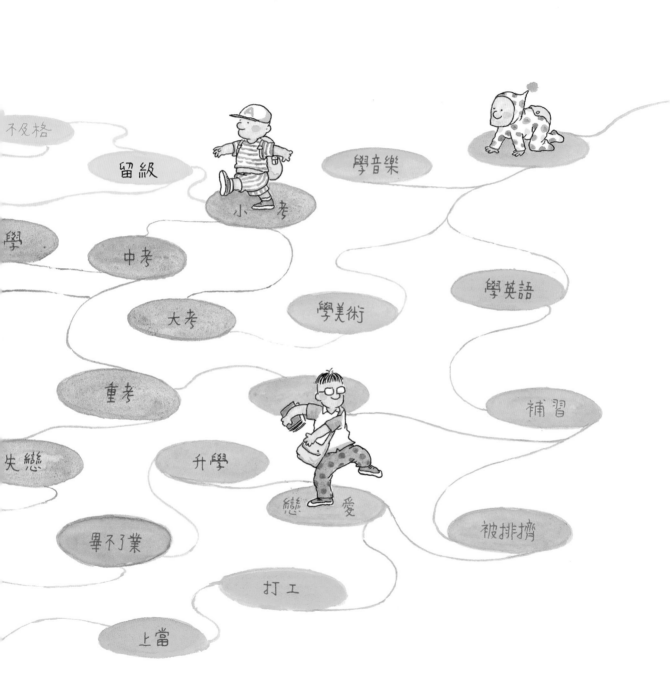

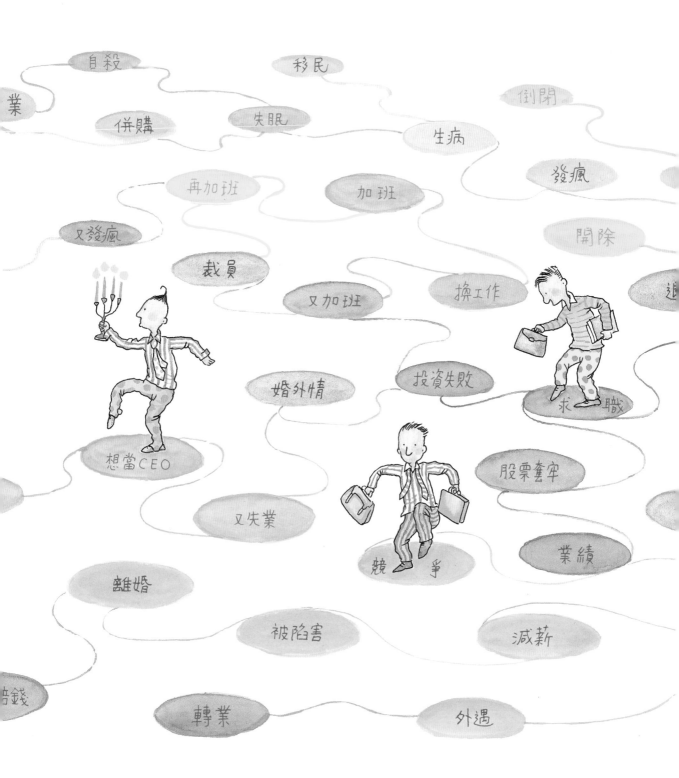

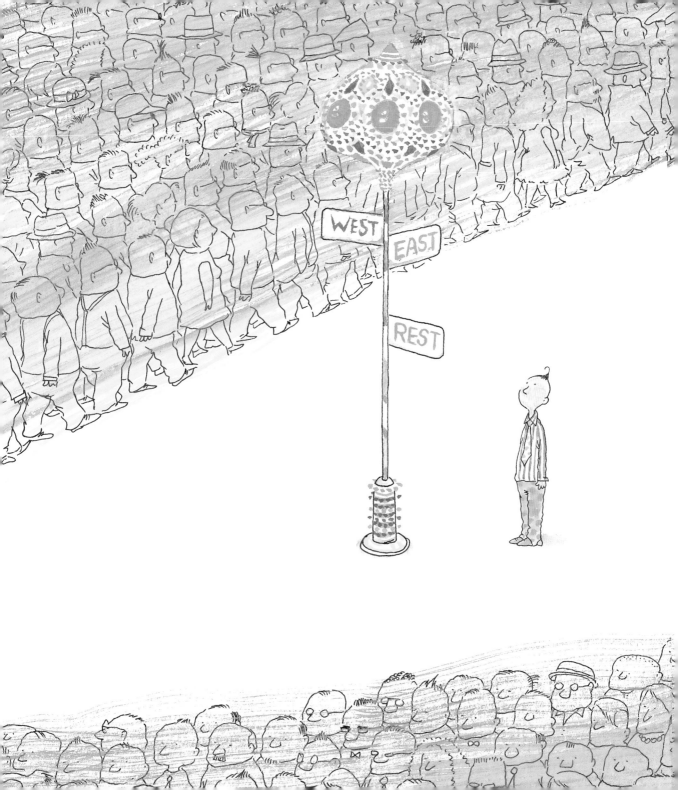

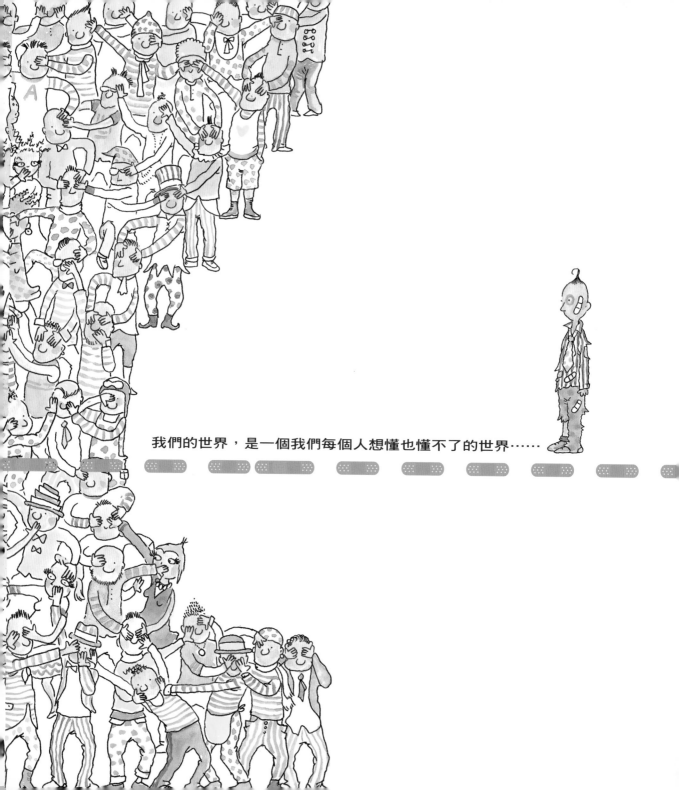

我們的世界，是一個我們每個人想懂也懂不了的世界……

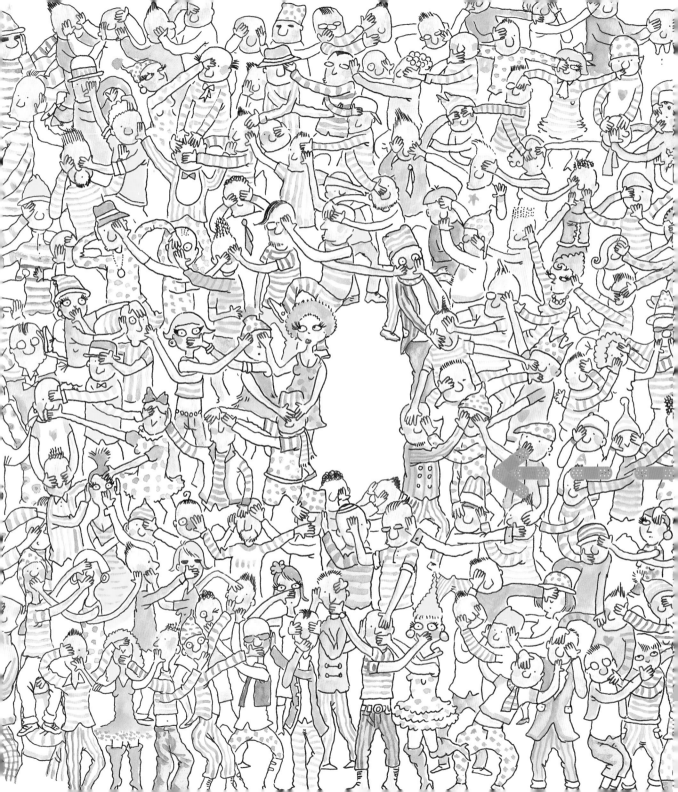

在一個時代裡緩慢行走

朱德庸

我喜歡走路。

我的工作室在十二樓，剛好面對台北很漂亮的那條敦化南路，筆直寬闊的綠蔭綿延了幾公里。人車寂靜的平常夜晚或周六周日，我常和妻子沿著林蔭慢慢散步到路的盡頭，再坐下來喝杯咖啡，談談世界又發生了哪些特別的事。

這樣的散步習慣有十幾年了，陪伴我們一年四季不斷走著的是一直在長大的兒子，還有那些樹。

一開始是整段路的台灣欒樹，春夏樹頂開著苔綠小花，初秋樹梢轉成赭紅，等冬末就會突然落葉滿地、只剩無數黑色枝枒指向天空。接下來是高大美麗的樟樹群，整年濃綠。再經過幾排葉片棕黃、像掛滿一串串閃爍的心的苦提樹，後面就是緊挨著幾幢玻璃帷幕大樓的垂鬚榕樹叢了。

這麼多年了，亞熱帶的陽光總是透過我們熟悉的這些樹的葉片輕輕灑在我們身上，我也總是訝異地看到，這幾個不同的樹種在同樣一種氣候下，會展現出截然相反的季節變貌：有些樹反覆開花、結子、抽芽、凋萎，有些樹春夏秋冬，常綠不改。不同的植物生長在同一種氣候裡，都會順著天性有這麼多自然發展；那麼，不同的人們生長在同一個時代裡，不是更應該順著個性有更多自我面貌？

我看到的這個世界卻不是如此。

我們這個時代的人，情緒變得很多，感覺變得很少：心思變得很複雜，行為變得很單一；腦的容量變得越來越大，使用區域變得越來越小。更嚴重的是，我們這個世界所有的城市面貌變得越來越相似，所有人的生活方式也變得越來越雷同了。

就像不同的植物為了適應同一種氣候，強迫自己長成同一個樣子那麼荒謬；我們為了適應同一種時代氛圍，強迫

自己失去了自己。

如果，大家都有問題，問題出在哪裡呢？

我想從我自己說起。

小時候我覺得，每個人都有問題，只有我有問題。長大後我發現，其實每個人都有問題。當然，我的問題依然存在，只是隨著年齡又增加了新的問題。小時候的自閉給了我不愉快的童年，在團體中我總是那個被排擠孤立的人；長大後，自閉反而讓我和別人保持距離，成為一個漫畫家和一個人性的旁觀者，能更清楚的看到別人的問題和自己的問題。

「問題」那麼多，似乎有點兒令人沮喪。但我必須承認，我就是在小時候和長大後的問題中度過目前為止的人生。而且世界就是如此，每個人都會在各種問題中度過他的一生，直到離開這個世界，問題才真正沒問題。小時候的問題，往往隨著你的天賦而來。然而，上天對你關了一扇門，一定會為你開另一扇窗；我認為這正是自然界長久以來的生存法則。就像《侏羅紀公園》裡的一句經典台詞：「生命會找到他自己的出路。」童年的自閉讓我只能待在圖像世界裡，用畫筆和外界單向溝通，卻也讓我能堅持走出一條自己的路。

長大後的問題，對人才真正嚴重。因為那是後天造成的，它原本就不是你體內的一部份，不會為你開啟任何一扇窗或一道門。而我覺得，現代人最需要學會處理的，就是長大後的各種心理和情緒問題。我們碰上的，剛好是一個物質最豐碩而精神最貧瘠的時代，每個人長大以後，肩膀上都背負著龐大的未來，都在為一種不可預見的「幸福」拼鬥著。但所謂的幸福，卻早已被商業稀釋而單一化了。市場的不斷擴張、商品的不停量產，其實都是違反人性的原有節奏和簡單需求的，激發的不是我們更美好的未來，而是更貪婪的欲望。長期的違反人性，大家就會生病。當我們「進步」太快的時候，只是讓少數人得到財富，讓多數人得到心理疾病罷了。

是的，這是一個只有人教導我們如何成功，卻沒有人教導我們如何保有自我的世界。我們這個時代，對我們大家開了一場巨大的心靈玩笑：我們周圍所有的東西都在增值，只有我們的人生悄悄貶值。世界一直往前奔跑，而我們大家緊追在後。可不可以停下來喘口氣，選擇「自己」，而不是選擇「大家」？也許這樣才能不再為了追求速度，卻喪失了我們的生活，還有生長的本質。

去年初，我得了一個「新世紀10年閱讀最受讀者關注十大作家」的獎項，請友人代領時唸了一段得獎感言：「這是一個每個人都在跑的時代，但是我堅持用自己的步調慢慢走，因為我覺得大家其實都太快了——就是因為我還在慢慢走，所以今天來不及到這裡領獎。」這本《大家都有病》從二○○○年開始慢慢構思，到二○○五年開始慢慢動筆，前後經過了十年。這十年裡，我看到亞洲國家的人們，先被貧窮毀壞一次，然後再被富裕毀壞另一次。我把這本書獻給我的讀者，並且邀請你和我一起，用你自己的方式，在這個時代裡慢慢向前走。

朱德庸 這個人

他有一雙成人的尖銳的眼，和一顆孩子的單純的心。

江蘇太倉人，1960年4月16日來到地球。無法接受人生裡許多小小的規矩。28歲時坐擁符合世俗標準的理想工作，卻一頭栽進當時無人敢嘗試的專職漫畫家領域，至今無輟。認為世界荒謬又有趣，每一天都不會真正地重複。因為什麼事都會發生，世界才能真實地存在下去。

他曾說：「其實社會的現代化程度越高，越需要幽默。我做不到，我失敗了，但我還能笑。這就是幽默的功用。」又說：「漫畫和幽默的關係，就像電線桿之於狗。」

朱德庸漫畫引領流行文化二十載，正版兩岸銷量已逾千萬冊，佔據各大海內外排行榜，在台灣、韓國、中國大陸、香港、東南亞地區及北美華人地區都甚受歡迎。作品多次改編為電視劇、舞台劇，被大陸傳媒譽為「唯一既能贏得文化人群的尊重，又能征服時尚人群的作家」，2009年更獲頒「新世紀10年閱讀最受讀者關注十大作家」。他自己則認為自己「是一個城市行走者，也是一個人性觀察家」。

朱德庸創作力驚人，創作視野不斷增廣，幽默的敘事手法和純粹的赤子之心卻未曾受到影響。「雙響炮系列」描繪婚姻與家庭、「澀女郎系列」探索兩性與愛情、「醋溜族系列」剖析年輕世代，他在《什麼事都在發生》裡展現「朱式哲學」，在《關於上班這件事》中透徹人生百態，《絕對小孩》則真實呈現他心底住著的，那個絕對小孩的觀點。最新作品《大家都有病》用瘋狂的想像描繪這個瘋狂時代，再一次顛覆我們對這個世界的認知。

朱德庸的作品

雙響炮‧雙響炮2‧再見雙響炮‧再見雙響炮2‧
霹靂雙響炮‧霹靂雙響炮2‧麻辣雙響炮‧
醋溜族‧醋溜族2‧醋溜族3‧醋溜CITY‧
澀女郎‧澀女郎2‧親愛澀女郎‧粉紅澀女郎‧搖擺澀女郎‧甜心澀女郎‧
大刺蝟‧什麼事都在發生‧關於上班這件事‧絕對小孩‧絕對小孩2

目錄

大家都有愛

踢球發生的意外

吃壞肚子發生的意外

在招牌下發生的意外

過街發生的意外

喝熱湯發生的意外

踩到香蕉皮發生的意外

戴隱形眼鏡發生的意外

拔牙發生的意外

和麗莎在一起發生的意外

健身房發生的意外

我是Mr. Bad Luck── 人生真的很危險！

有的男人覺得戀愛就像撞球，只有一顆球是男人，其餘都是女人。

為什麼再也沒有愛情神話了？

有的女人覺得戀愛就像保齡球，只有一顆球是女人，其餘都是男人。

有人說是因為現代女人太物慾了。

當這兩種人一起談戀愛時……

有人說是因為現代男人太肉慾了。

就只會讓對方變成一種球。

渾球！　妳才是渾球！

有人說是因為現代男女太難遇了。

跟認識一個月的女人接吻。

男人心目中的「她」，通常只會出現在夢裡。

跟認識三個月的女人接吻。

女人心目中的「他」，也通常只會出現在夢裡。

跟認識六個月的女人接吻。

但夢中的他和她從不會相遇。

跟不認識的女人接吻。

而不在夢中的他和她，卻天天必須見面。

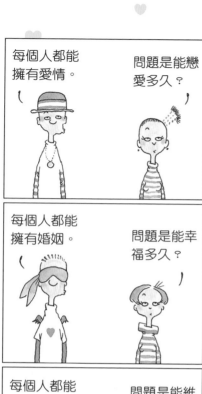

每個人都能
擁有愛情。

問題是能戀
愛多久？

每個人都能
擁有婚姻。

問題是能幸
福多久？

每個人都能
擁有情人。

問題是能維
持多久？

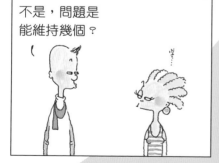

不是，問題是
能維持幾個？

男人傷心時……

男人死心時……

男人灰心時……

男人變心時……

我的第一任情人用跳樓自殺
結束了我們的戀情。

我的第二任情人用服毒自殺
結束了我們的戀情。

我的第三任情人用臥軌自殺
結束了我們的戀情。

我的第四任情人用慢性自殺
結束了我們的戀情。

女人能從點菸的男人數量
知道自己的魅力指數有多高。

女人能從請香檳的男人數量
知道自己的魅力指數有多高。

女人能從送鮮花的男人數量
知道自己的魅力指數有多高。

女人也能從安慰的女人數量
知道自己的魅力指數有多低。

我的人生充滿著夢幻。

我有雙重人格。

人生不可能只有夢幻，人生其實充滿了現實。

白天的我拚命賺錢，晚上的我拚命花錢。

我知道，現實的部份我都交給我男朋友。

我能不能只跟白天的妳談戀愛？

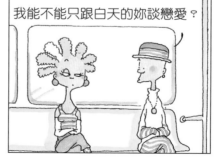

每個女人都有夢想中想擁有的男人。

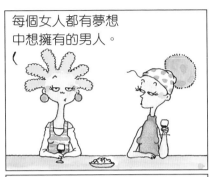

每個女人也都有現實上只能擁有的男人。

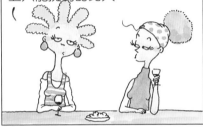

那女人的夢想和現實之間隔多遠呢？

通常都隔著一堆男人夢想中想擁有的女人。

我男朋友是個很自卑的人，很不好相處。

我男朋友是個很自大的人，也很不好相處。

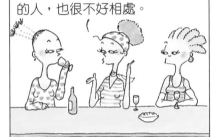

妳呢？

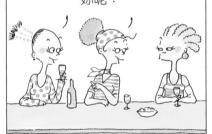

我男朋友是個很自由的人，根本沒機會相處。

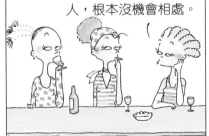

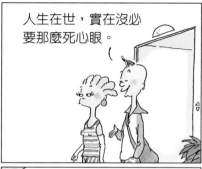

人生在世，實在沒必要那麼死心眼。

我曾經想自殺，但最後打消念頭了。

人生對我而言就像是一扇扇的門。

因為不論服藥、跳樓、上吊、臥軌都太難看了。人生在世何必把自己搞得那麼難看。

這扇打不開就開另一扇，總會有一扇門能打開。

所以我想通了，決定來美容、護膚、染髮，好好約會一場。

說得簡單，我這扇門要是打不開就失業了。

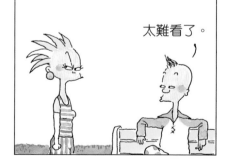

太難看了。

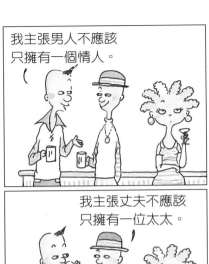

我主張男人不應該只擁有一個情人。

我的業務員男朋友說,男女之間就是以物易物的關係。

我主張丈夫不應該只擁有一位太太。

我的工程師男朋友說,男女之間就是力點與力點的關係。

妳覺得呢?

我的廚師男朋友說,男女之間就是食物與配料的關係。

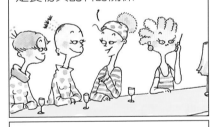

我主張不論男友或老公都不應該只擁有一份薪水。

我的凱子男朋友剛才說,他與我已沒關係了。

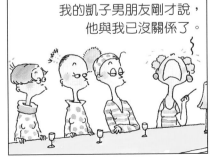

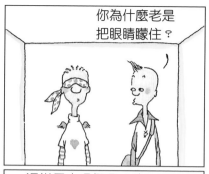

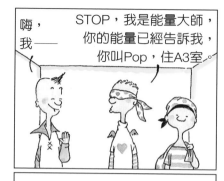

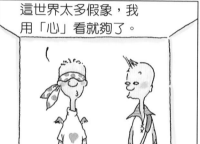

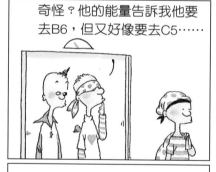

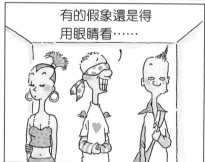

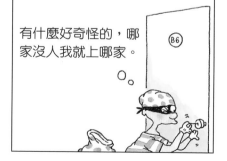

你右邊的有性格分裂症，後邊的有狂躁症，左邊的有憂鬱症。

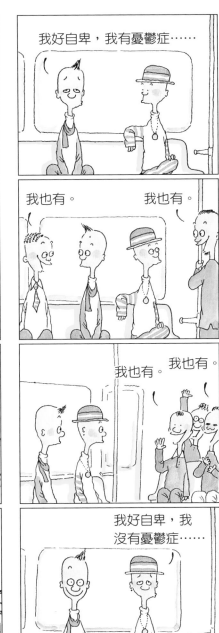

我好自卑，我有憂鬱症……

右後邊的有妄想症，左後邊的有自閉症。

我也有。　　我也有。

那你呢？

我沒事，我只是在等電影開演。

我也有。　我也有。

精神科門診

他病得也不輕……

我好自卑，我沒有憂鬱症……

你在幹嘛？ 我在平衡這個地球。

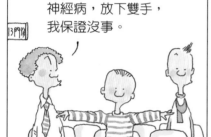

神經病，放下雙手，我保證沒事。

唉，為什麼每次看病都得這樣顛簸搖晃？

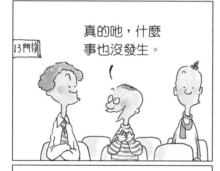

真的吔，什麼事也沒發生。

喂，你到底還要這樣開多久？

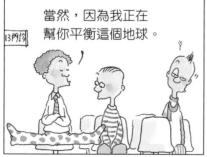

當然，因為我正在幫你平衡這個地球。

別吵，下一站就快到了。

精神科門診

大家都有愛

● 這個時代就像一隻正在加熱的平底鍋，我們大多數人則像鍋裡亂蹦亂跳的爆米花，唯一的差別只在你是甜的、鹹的還是無味的。

● 現代人不快樂是因為大家都希望幸福，但是幸福卻不夠分。

026

大家都有愛

● 這是一個一半的人以正確的方法做錯誤的事情，一半的人以錯誤的方法做正確的事的世界。

● 認為這個世界是喜劇的人會去找樂子。

● 認為這個世界是悲劇的人會去找藥方子。

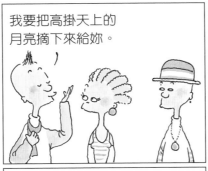

我要把高掛天上的月亮摘下來給妳。

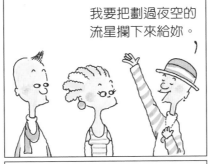

我要把劃過夜空的流星攔下來給妳。

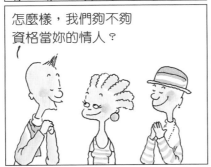

怎麼樣，我們夠不夠資格當妳的情人？

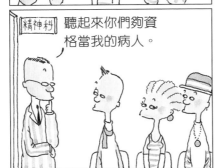

精神科 聽起來你們夠資格當我的病人。

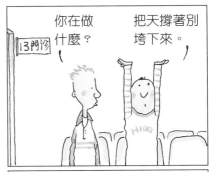

13門診 你在做什麼？ 把天撐著別垮下來。

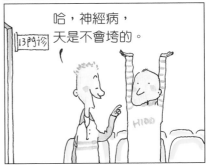

13門診 哈，神經病，天是不會垮的。

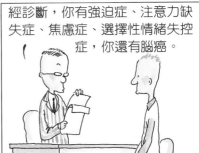

經診斷，你有強迫症、注意力缺失症、焦慮症、選擇性情緒失控症，你還有腦癌。

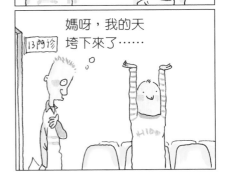

13門診 媽呀，我的天垮下來了……

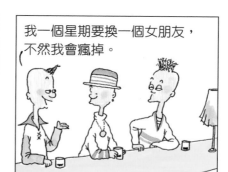

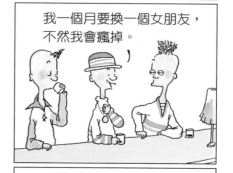

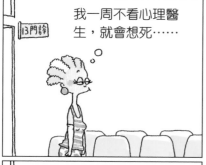

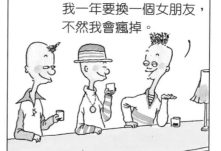

大家都有愛

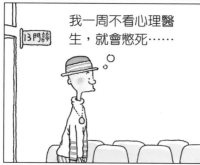

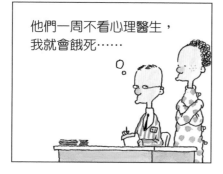

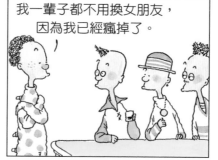

● 人生就像吃飯，其實很麻煩。如果吃太多，你會撐得不舒服；如果吃太少，你會一直在餓肚子；如果吃得不多不少，你會發現自己不停的在找食物。

● 現代人常常為了努力追求答案而忽略了題目。

大家都有愛

在今天這個時代，
我們大多數的思想是一種抄襲，
我們大多數的生活是一種模仿；
我們大多數的感情是一種廉價，
我們大多數的幸福是一種交換。

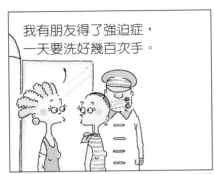

我有朋友得了強迫症，
一天要洗好幾百次手。

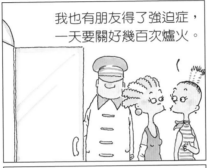

我也有朋友得了強迫症，
一天要關好幾百次爐火。

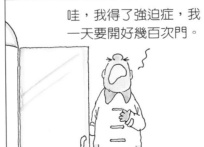

哇，我得了強迫症，我
一天要開好幾百次門。

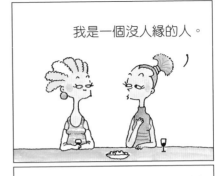

我是一個沒人緣的人。

因為我永遠無法和別人
持續發展親密關係。

例如，我只要跟人上過
床後就會消失無蹤。

妳確定妳是個沒人緣的人嗎？

嗨，我叫紅牌，住E2室，是個演員。

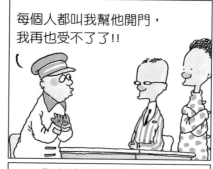

每個人都叫我幫他開門，我再也受不了了！！

我演過皇帝，演過乞丐，演過神父，也演過拉皮條。

你應該堅決地告訴別人，開門是你的工作，但開門不是你的人生。

哇，真了不起。

叩....

就因為幸福不容易在日常生活中被找著，所以大家才那麼喜歡看電影和小說。

幸福其實是自私的，你必須擁有別人所沒有的才會有幸福感。

要得到真正的幸福不是靠加法而是靠減法。

唉，但我扮皇帝時演得像乞丐，扮乞丐時演得像皇帝，扮神父時演得像拉皮條，扮拉皮條時演得像神父……

去開一下門。

大家都有愛

● 現代人的問題是：每個人都希望成為一個有錢人而不是成為一個人。

● 每個人都希望成為富有的人，結果大家都先得了富有才會得到的心理疾病。

● 越有錢的人越窮，越窮的人則更窮。

唉，每個人都輕視我是一個微不足道的小演員。

你好面熟，好像常看到你。

真希望有朝一日能讓所有的人都圍繞著我。

我拍過《小狗不在家》、《我很笨，所以活不長》、還有《馬桶浴血戰》。

這些片子我都沒看過。

唉……

精神科診所

原來我常在這看到你。

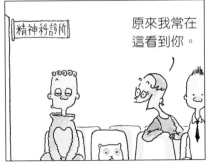

妳給別人的快樂多還是
別人給妳的快樂多-?

她住十樓B5，是做電梯小姐的。

開始時是我給別人的快樂多，
結束後是別人給我的快樂多。

她住七樓E2，是做企劃工作的。

我也是，我在做義工。

她有時住八樓A3，有時住六樓
E5，有時住九樓B7。

我在做應召女郎。

是做應召女郎的。

大家都有愛

● 世上沒有永遠解決不了的問題，只有永遠解決不完的問題。

● 心理醫生就是讓你花了很多錢教你問自己許多問題，然後再讓你花更多錢叫你自己找答案的那個人。

032

大家都有愛

●男人和女人之間的問題就是他們互相認為對方有問題。

●女人的成熟期是十八歲，男人則是八十歲。

●當你停止思想時，你不是已陷入重度昏迷，就是陷入深度戀愛。

我是應召女郎，我上過哲學家的床，上過企業家的床。

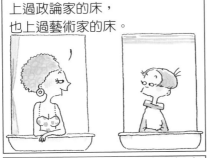

上過政論家的床，也上過藝術家的床。

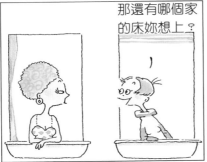

那還有哪個家的床妳想上？

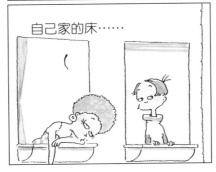

自己家的床⋯⋯

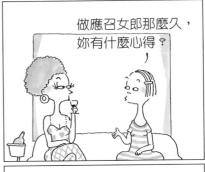

做應召女郎那麼久，妳有什麼心得？

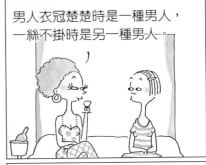

男人衣冠楚楚時是一種男人，一絲不掛時是另一種男人。

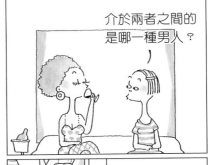

介於兩者之間的是哪一種男人？

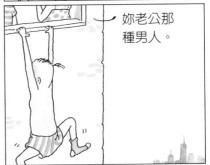

妳老公那種男人。

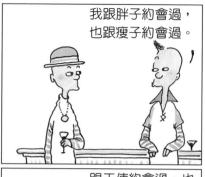

我跟胖子約會過，也跟瘦子約會過。

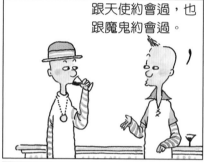

跟天使約會過，也跟魔鬼約會過。

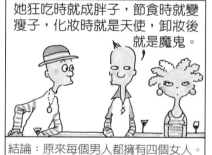

哇，真是情場老手。

她狂吃時就成胖子，節食時就變瘦子，化妝時就是天使，卸妝後就是魔鬼。

結論：原來每個男人都擁有四個女人。

今天天氣風和日麗，打算上哪兒？

去尋求內心的平靜。

不知道她們是去教堂還是寺廟或是冥修中心？

大家都有愛

● 據說有一種現代傳染病，得了之後不是自己死就是對方死。這種病叫愛情。

● 找和自己缺點一樣多的人結婚的機率，遠遠高過找和自己優點一樣多的人結婚。

● 現代人就是什麼都沒有，但看起來什麼都有。

大家都有愛

我們每個人的人生就像一個矇著雙眼的魔術師對著台下一群也矇著雙眼的觀眾表演，竟然依舊賓主盡歡。

● 當人停止思想時，他可能是累了。

● 當人開始思想時，他可能是瘋了。

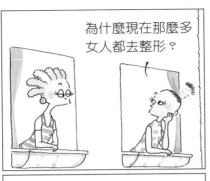

為什麼現在那麼多女人都去整形？

因為女人得先把自己整得像個女人。

然後呢？

然後才能把男人整得不像男人。

即使再大的雪，我也要赴她的約。

即使再狂的風，我也不能讓她久等。

即使再惡劣的環境，我也要見她一面。

這個男人的愛實在太偉大了。

只要女人夠美，男人的愛就夠偉大。

書上說有一種病叫做「認知混淆症」。

我是小偷，專偷女人的珠寶，發現有許多珠寶都是假的。

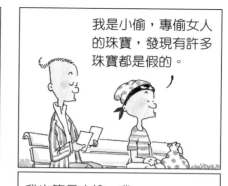

就是常常分不清現實和非現實之間的差異。

我也算是小偷，我專偷女人的心。

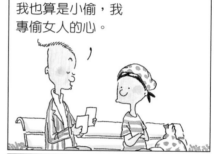

例如會把一個醜八怪看成貂蟬。

心總不會有假的吧？

誠徵認知混淆症男友一名

心不會，但人會。

化妝後　化妝前

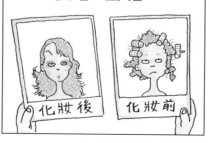

呀，妖怪！

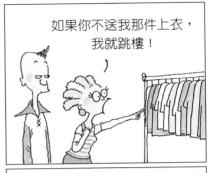
如果你不送我那件上衣，我就跳樓！

啊，鬼呀！

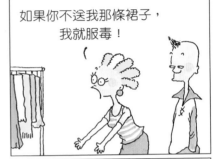
如果你不送我那條裙子，我就服毒！

哇，八爪妖女！

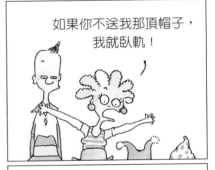
如果你不送我那頂帽子，我就臥軌！

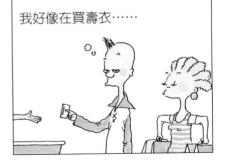
我好像在買壽衣……

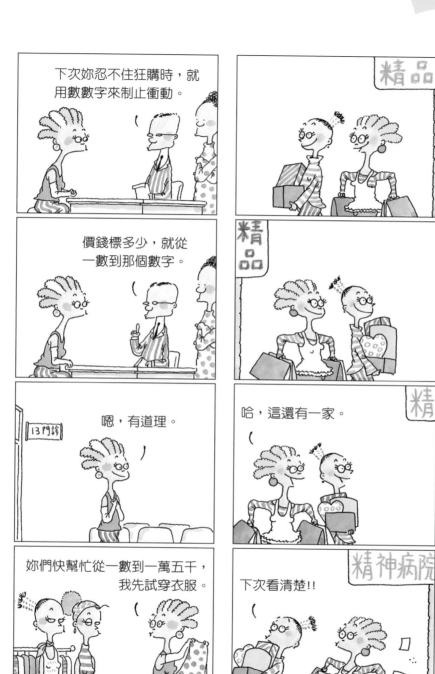

下次妳忍不住狂購時，就用數數字來制止衝動。

價錢標多少，就從一數到那個數字。

13門診

嗯，有道理。

妳們快幫忙從一數到一萬五千，我先試穿衣服。

精品

精品

精

哈，這還有一家。

精神病院

下次看清楚！！

我遲到是因為途中遇上塞車。

以前的女人是男人的奴隸，
現在的女人是時尚的奴隸。

我遲到是因為途中遇上搶匪。

那為什麼要做時尚的奴隸呢？

我遲到是因為途中遇上地震。

當然是為了男人呀。

我遲到是因為途中遇上她。

唉，現在的女人還是
男人的奴隸……

唉，我是一個苦命的男人。

有牌子嗎？

一輩子都被女人踩在腳下。

有寶石嗎？

別想太多，我帶你去按摩，
舒緩一下心情吧。

有鑲鑽嗎？

唉……

有保險嗎？

這是檜木的椅子。

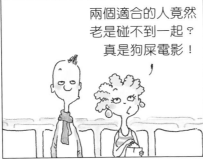

兩個適合的人竟然
老是碰不到一起？
真是狗屎電影！

這是樟木的箱子。

這是梨木的桌子。

兩個不適合的人竟然老是碰
到一起，真是狗屎人生！

這是麻木的男子。

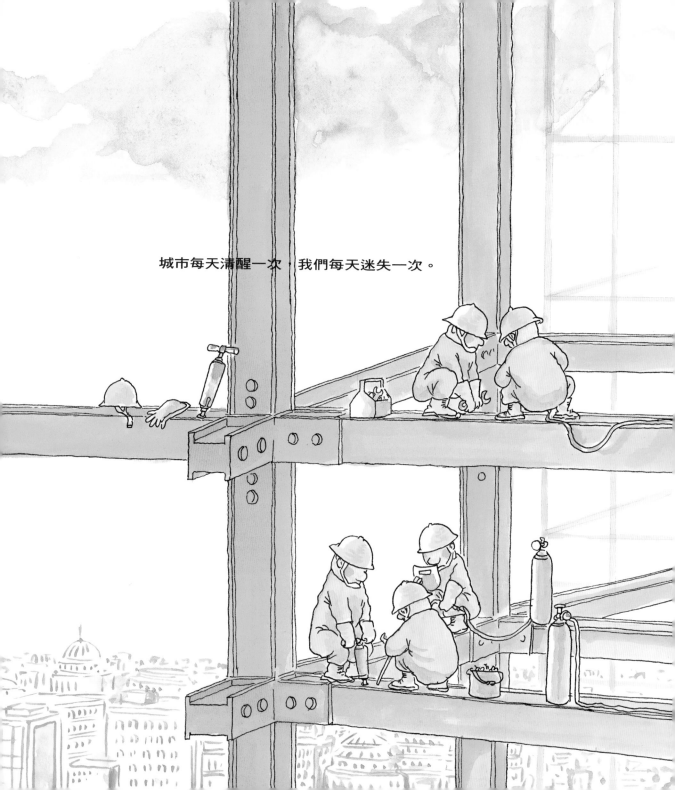

城市每天清醒一次，我們每天迷失一次。

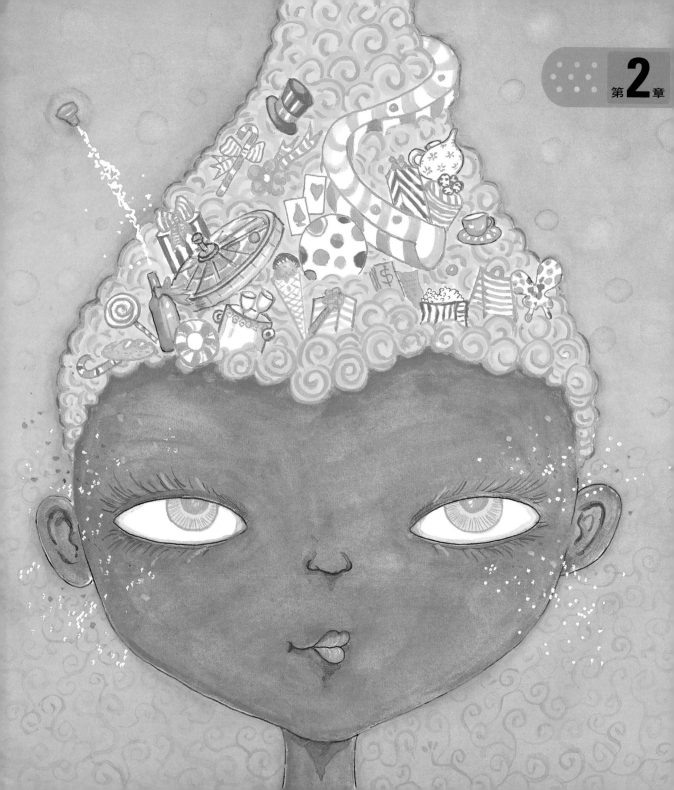

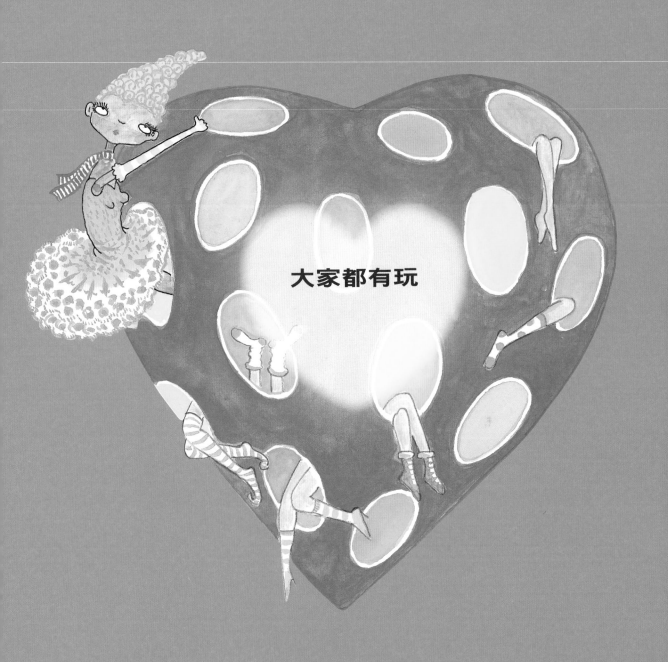

大家都有玩

2006年的男友

2007年的男友

2008年的男友

2010年的男友

2009年的男友

我應該在2006年
就結婚的……

2011年的男友

**我是Miss Change Everyday，
就算我每天都不變，世界也會每天都在改變。**

男人希望
女人矜持。

女人希望
男人穩重。

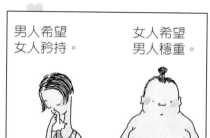

男人也希望
女人美麗。

女人也希望
男人英俊。

男人更希望
女人柔順。

女人更希望
男人聽話。

所以為了滿足彼此需要，現代男女都有人格分裂症。

這是一個不甘心的時代。

女人找不到真心愛的男人，一輩子不甘心。

但當女人找到自己真心愛的男人之後……

那個被找到的男人一輩子不甘心。

如果沒有法律，百分之九十的女人會一刀捅死男友。

意外……

如果沒有法律，百分之九十的男人會一棍掄死女友。

意外……

所以法律保障了男女之間的婚姻。

意外……

也同時保護了男女之間的性命。

致命的意外……

愛情進化第一階段——
男人不富，女人不愛。

我做了法律不允許的事……

愛情進化第二階段——
男人不壞，女人不愛。

我做了法律不允許的事……

愛情進化第三階段——
男人不孬，女人不愛。

我做了法律不允許的事……

愛情進化最後階段——
男人不死，女人不愛。

還真有點
想他....

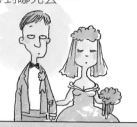
我做了法律允許的事，下場
也沒好到哪兒去……

三十年前的癡心男人……

二十年前的女人……
我有一個有錢老公，妳有嗎?!

二十年前的癡心男人……

十五年前的女人……
我有一個自己的事業，妳有嗎?!

十年前的癡心男人……

五年前的女人……
我有一堆名牌衣服、鞋子、皮包，妳有嗎?!

現在的癡心男人……

現在的女人……
我有憂鬱症、厭食症、自閉症、狂躁症，妳有嗎?!

結論：癡心男人越來越少，就像超人一樣，即使有，也沒人相信有。

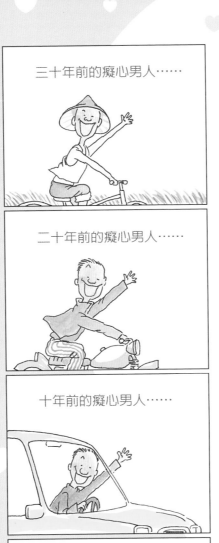

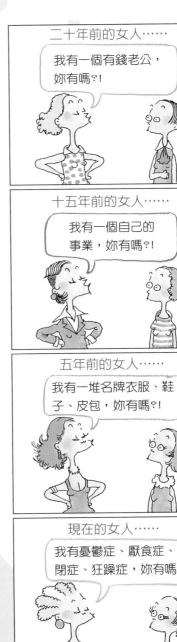

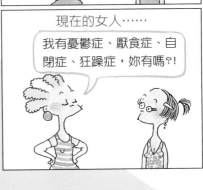

大禮物盒裡包著中禮物盒，中禮物盒裡又包著小禮物盒！

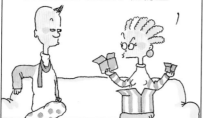

只要我生氣，男朋友就會送我禮物，不然就會被我痛打一頓。

小禮物盒拆開後什麼禮物也沒有!？

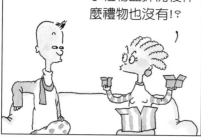

我也是，只要我生氣，男朋友立刻送禮物，不然就會被我痛揍一頓。

禮物就是這麼回事，重點是享受拆禮物盒的驚奇而不是禮物本身的驚奇。

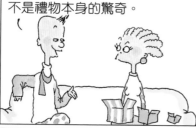

妳呢？

差不多，但順序不同。

你慢慢享受把自己拆開來的驚奇吧！

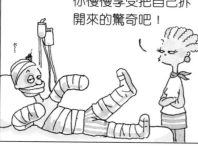

男朋友先送我禮物，然後我看完禮物就會生氣，才把男友痛扁一頓。

我的第一任女朋友有憂鬱症。

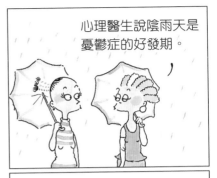

心理醫生說陰雨天是憂鬱症的好發期。

我的第二任女朋友有狂躁症。

沒錯吧,上周就有好多人自殺。

我的第三任女朋友有自卑症。

胡說,陰雨天就把我的憂鬱症治好了,現在我快樂得不得了。

我的第四任女朋友長得不夠正。

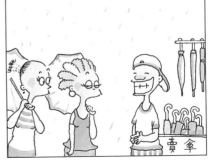

賣傘

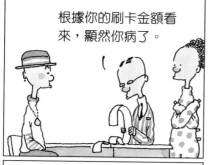

根據你的刷卡金額看來，顯然你病了。

我女朋友有強迫症，我快瘋掉了。

這是為了證明對我女朋友的愛才刷的。

她每天強迫自己洗幾十次手？

不是。

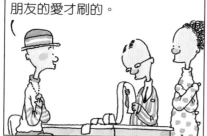

精神科門診

她每天強迫自己關幾十次爐火？

不是。

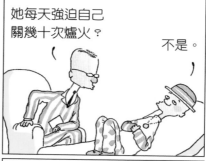

根據你女朋友的長相看來，顯然你還是病了。

她每天強迫我送幾十次禮物……

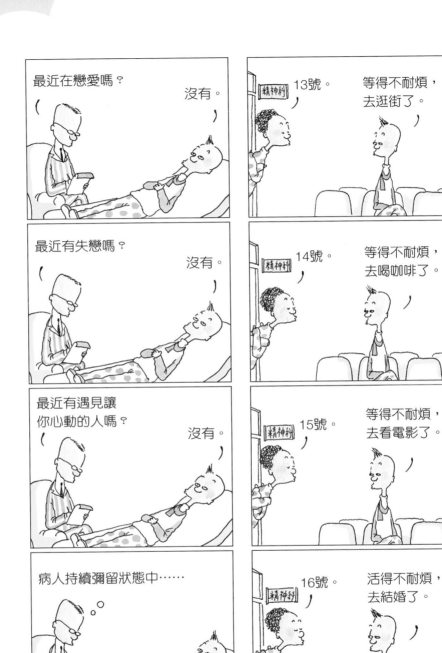

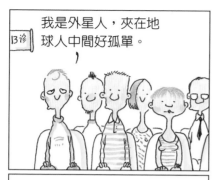

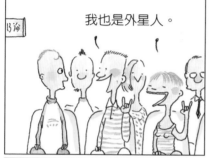

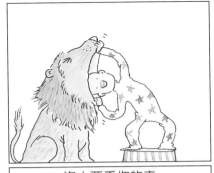

沒人要看你的表演，你被開除了。

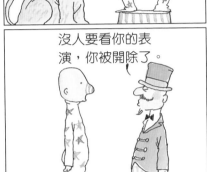

別難過，我介紹你去適合你的地方。

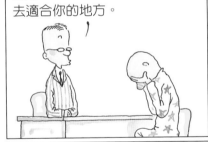

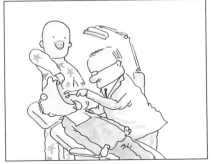

你是做什麼的？

馬戲團獅子訓練師。

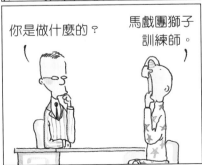

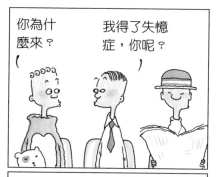
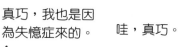

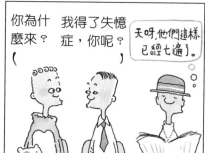

大家都有玩

世上沒有永久的快樂，也沒有永久的痛苦，大部份的我們都只是處在這兩者之間。

有些人的人生是一場戰役，有些人的人生是一段遊戲，有些人的人生是一盤棋局，有些人的人生是一齣戲劇。

大家都有玩

●以前人的災難現場，大部份是在戰場；現在人的災難現場，大部份是在職場，還有情場。

●走進瘋人院你會發現最大的差別是：他們似乎比你快樂。

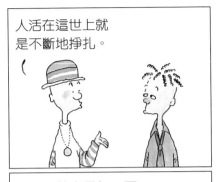

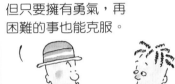

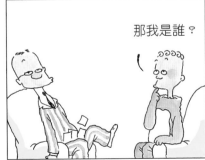

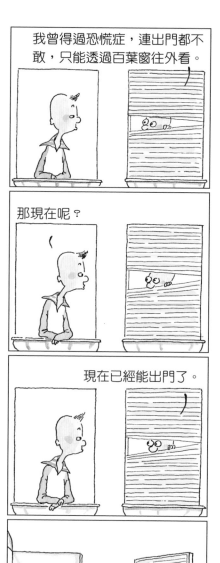

我曾得過恐慌症，連出門都不敢，只能透過百葉窗往外看。

那現在呢？

現在已經能出門了。

我老婆說我是老鼠，我老闆說我是飯桶。

我父母說我是寄生蟲，我朋友說我是笨豬。

你別想不開，螻蟻尚且偷生。

哇，一個陌生人竟然說我是螞蟻。

大家都有玩

● 到底是這個世界每天在找我們每個人的麻煩？還是我們每天在找這個世界麻煩？

● 每個人心裡都有一個天使和一個魔鬼。有的人甚至有很多個。

● 我們內心的價值經常和外界的價值糾纏不已。

● 如果一個人缺乏人生哲學，他會變得易怒、愚蠢、固執。

如果一個人擁有人生哲學，他可能還是易怒、愚蠢、固執，但會為自己找到一套說法。

● 人的原則就像是襪子，需要天天換洗來保持。

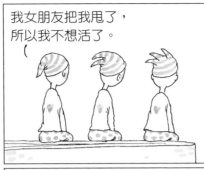

我女朋友把我甩了，所以我不想活了。

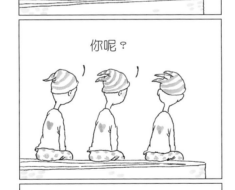

我女朋友也把我甩了，所以我不想活了。

你呢？

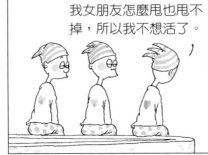

我女朋友怎麼甩也甩不掉，所以我不想活了。

這是自從我得了恐慌症之後第一次約會。

我到底該穿那一件衣服赴約呢？

這是自從我得了恐慌症之後第一次約會。

我到底該拿哪一扇窗子赴約呢？

自殺三兄弟又相邀來跳樓，大前天他們因失戀而跳。

這就是赫赫有名的自殺三兄弟。

前天他們因失業而跳。

他們稍有不順就會結伴跳樓自殺。

昨天他們因憂鬱、躁鬱、抑鬱而跳。

有時他們會摔斷自己的腿骨，有時他們會摔斷自己的肩骨。

今天他們因找不著理由而跳。

有時他們會摔斷男人的那一根「肋骨」⋯⋯

老婆!!

大家都有玩

● 所謂悲觀主義者，就是看到蛋糕上有一隻蒼蠅的人。

● 所謂樂觀主義者，就是也看到那隻蒼蠅，然後把那塊蛋糕切給別人吃的人。

● 在不幸運者的眼中，幸運者都是渾蛋。

大家都有玩

- 生命的起點是出生，終點是死亡，中間過程則常常只是半死不活。
- 人們會賦予生命各種意義，然後再被充斥在自己身邊的各種意義搞死。
- 人生如戲：一場廉價的鬧劇但票價卻很昂貴。

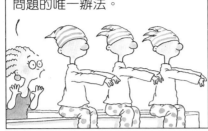

且慢，跳樓不是解決問題的唯一辦法。

沒錯，跳樓不是解決問題的唯一辦法。

我可以服毒來證明對妳的傾心。

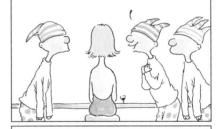

我可以上吊來證明對妳的迷戀。

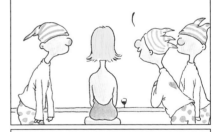

我可以臥軌來證明對妳的執著。

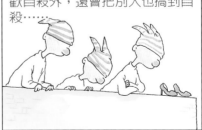

結果自殺三兄弟證明除了自己喜歡自殺外，還會把別人也搞到自殺……

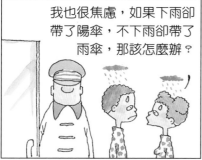

我好焦慮，今天到底
該帶雨傘還是陽傘？

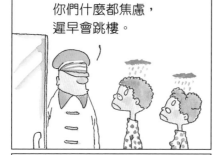

我也很焦慮，如果下雨卻
帶了陽傘，不下雨卻帶了
雨傘，那該怎麼辦？

你們什麼都焦慮，
遲早會跳樓。

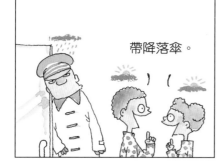

帶降落傘。

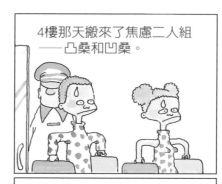

4樓那天搬來了焦慮二人組
——凸桑和凹桑。

他們每天不是擔心小孩學業就是
小孩安全要不就是小孩交友。

直到有人提醒他們
根本還沒有小孩。

於是焦慮二人組才決定還是先擔
心是否生得出小孩。

大家都有玩

● 人們喜歡進戲院是因為他們需要享受另一段刺
激而沒有後遺症的人生。

● 我們每個人都是某種程度的填充玩具，因為每
天我們都讓工作、愛情、慾望、成功充斥在我
們的身體裡，而且永遠玩不膩。

大家都有玩

● 人生的悲哀是：每個人都想做贏家，但有贏家，就有輸家。

● 人性的悲哀是：大多數人都想成為有錢人，但有錢人只能是少數人。

● 生命只分三種，好命、壞命、活命。

焦慮二人組凸桑和凹桑
星期一為世界和平焦慮，
星期二為生態環境焦慮。

星期三為石油危機焦慮，
星期四為社會治安焦慮。

星期五為身體健康焦慮，
星期六為全人類幸福焦慮。

星期日為所有被他們搞
焦慮的人們而焦慮。

13

一般夫妻的爭執。

看這部片子。 看這部。

一般夫妻的爭執。

吃這家餐廳。 吃這家。

一般夫妻的爭執。

買這件衣服。 買這件。

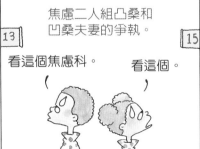

焦慮二人組凸桑和
凹桑夫妻的爭執。

15

看這個焦慮科。 看這個。

你身上同時有Pop、Peter、Ron跟Ban四種人格，難道不會困擾你日常生活？

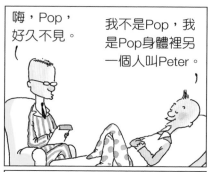

嗨，Pop，好久不見。

我不是Pop，我是Pop身體裡另一個人叫Peter。

不會呀，我調適得很好。

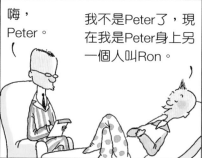

嗨，Peter。

我不是Peter了，現在我是Peter身上另一個人叫Ron。

大家都有玩

● 我們這個時代的人，先被貧窮毀壞一次，再被富裕毀壞另一次。

● 這是一個全面促銷的時代，從商品到人格皆是如此。

● 人是無價的，可惜其他所有的東西都有價。

怎麼調適？

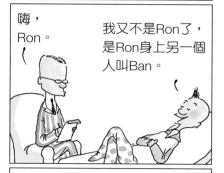

嗨，Ron。

我又不是Ron了，是Ron身上另一個人叫Ban。

Pop負責賺錢，Peter負責戀愛，Ron負責上床，Ban負責善後。

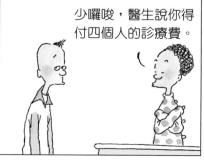

少囉唆，醫生說你得付四個人的診療費。

大家都有玩

生命是一場騙局：老年人哄年輕人，年輕人哄小孩，小孩再哄老年人。

命運就像賭桌上的輪盤，盯得太緊會頭暈。

我們的人生每天都在賭，賭明天是否還能繼續賭。

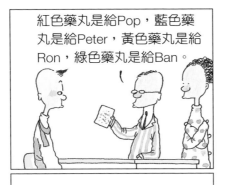

紅色藥丸是給Pop，藍色藥丸是給Peter，黃色藥丸是給Ron，綠色藥丸是給Ban。

按順序服藥，你身體裡的四種人就會相安無事。

那紫色藥丸是給誰吃的？

哦，那是配色用的，這樣藥袋看起來比較漂亮。

你怎麼了？

我身上四種人格打成一團。

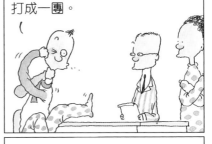

你不是調適得很好嗎？

但Pop不想再賺錢，Peter只想上床不想戀愛，而Ban不要再幫Ron擦屁股收拾善後了。

為什麼一翻開報紙
全是垃圾新聞？！

你的人格分裂症
治療得如何了？

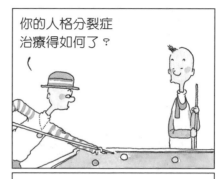

為什麼一打開電視
全是垃圾節目？！

我在治療色盲症。

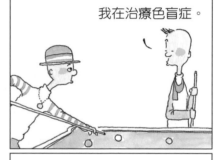

為什麼一吃飯
全是垃圾食物？！

色盲跟人格分裂
有什麼關係？

為什麼一上街全是垃圾男人？！

這麼多顏色的藥，我不
治好色盲，根本分不出
該先服哪種藥。

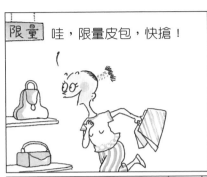

哇，限量皮包，快搶！

我要去尋找屬於我的人生，否則就不回來。

她下午就會回來。

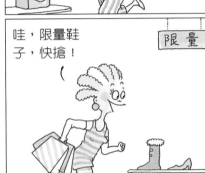

哇，限量鞋子，快搶！

我要去尋找屬於我的夢想，否則就不回來。

她傍晚就會回來。

哇，限量服裝，快搶！

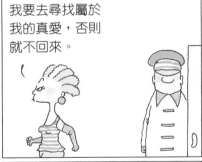

我要去尋找屬於我的真愛，否則就不回來。

什麼都在限量，就是笨蛋不限量。

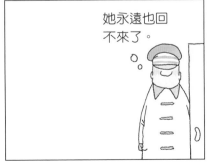

她永遠也回不來了。

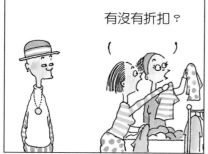
有沒有折扣？

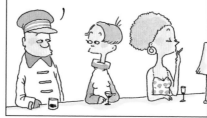
唉，門房這行業真不是人幹的，站得我快累死了。

有沒有折扣？

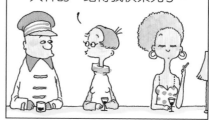
唉，電梯小姐這行業真不是人幹的，站得我快累死了。

唉，真受不了這些貪小便宜的女人。

妳呢？

有沒有折扣？

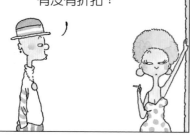

唉，應召女郎這行業真不是人幹的，躺得我快累死了。

恭喜諸位。

經仔細診斷，你們除了原有的憂鬱症、狂躁症、強迫症、自卑症之外。

沒有任何新的心理疾病在你們身上產生。

恭喜個什麼，以後還是只能為這些舊毛病而自殺，一點新鮮感也沒有……

自殺三兄弟約好每一周跳一次探戈。

每二周跳一次華爾滋。

每三周跳一次佛朗明哥。

每四周跳一次樓。

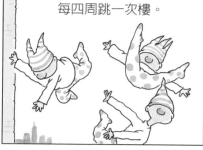

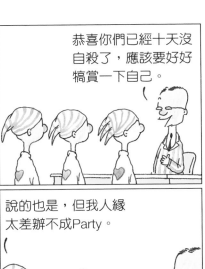

恭喜你們已經十天沒自殺了，應該要好好犒賞一下自己。

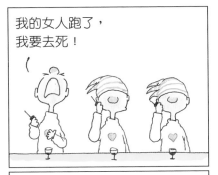

我的女人跑了，我要去死！

說的也是，但我人緣太差辦不成Party。

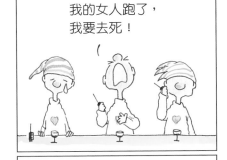

我的女人跑了，我要去死！

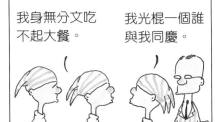

我身無分文吃不起大餐。 我光棍一個誰與我同慶。

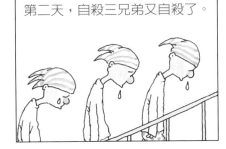

第二天，自殺三兄弟又自殺了。

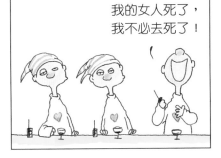

我的女人死了，我不必去死了！

這個世界再也不需要我們自己真正可以去冒的險了。

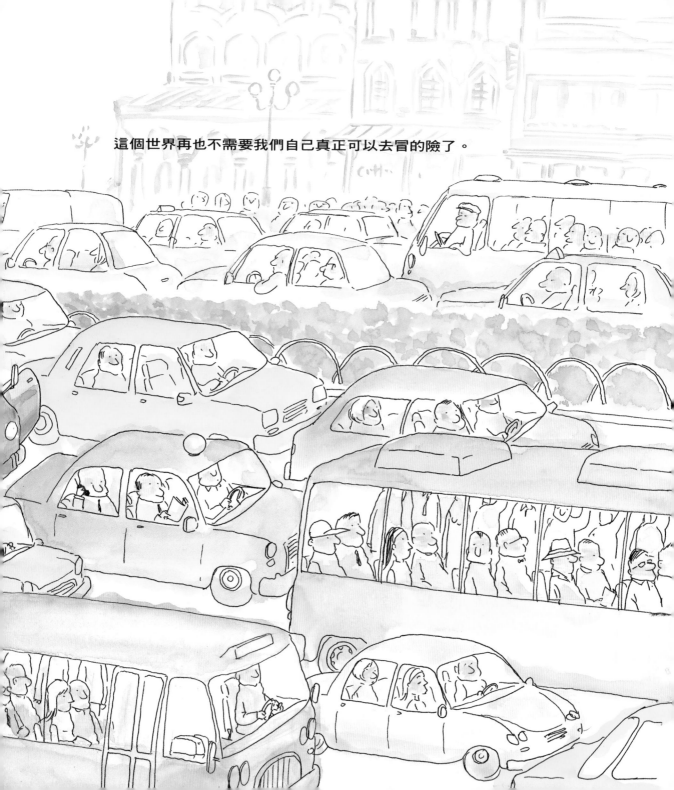

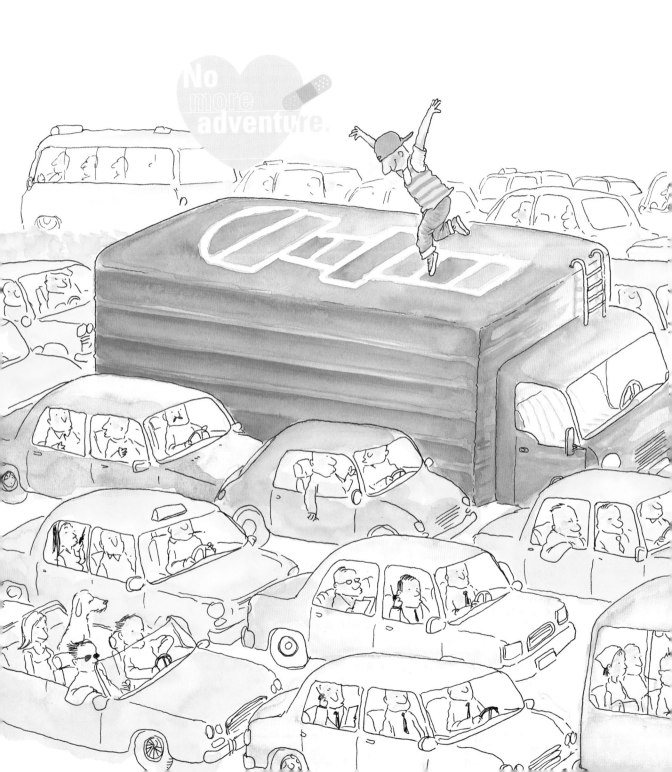

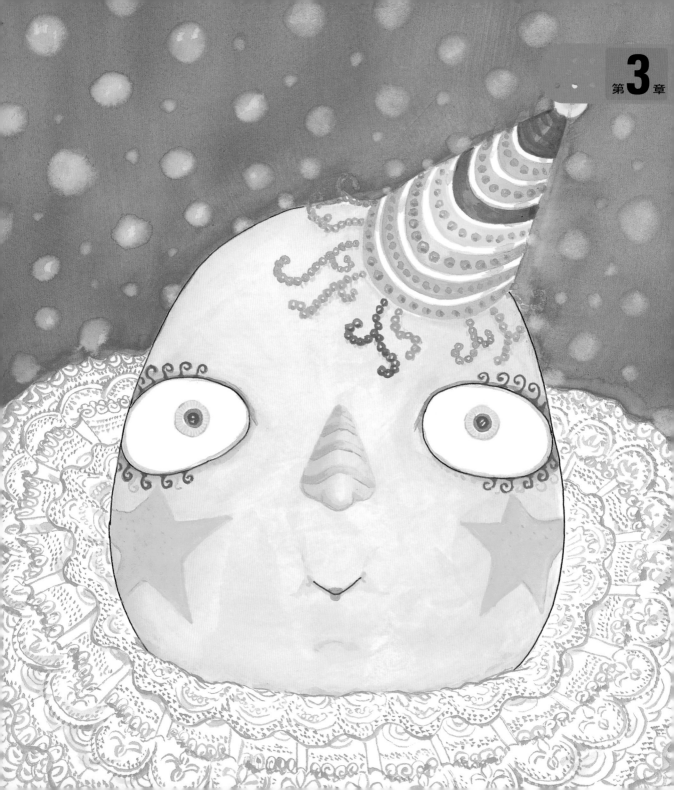

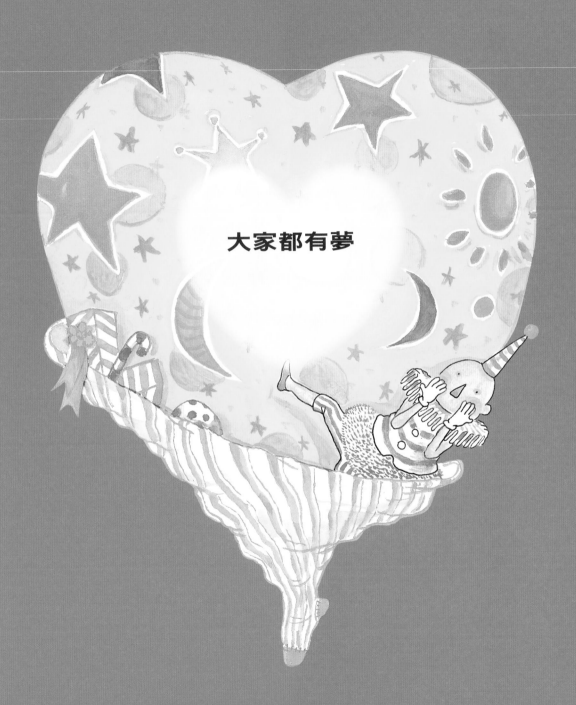

大家都有夢

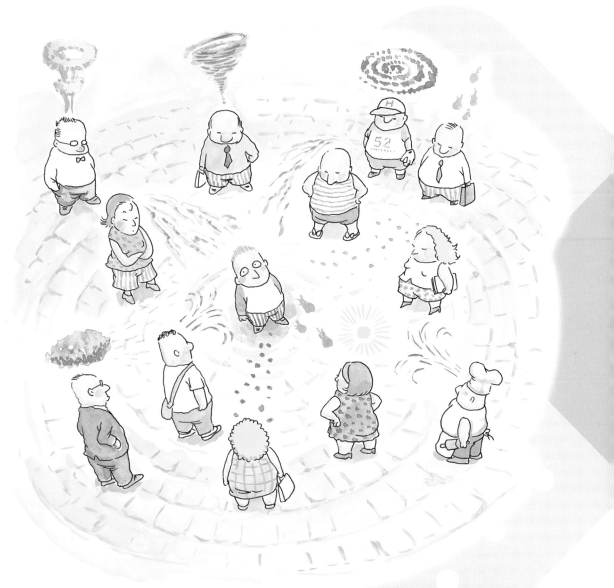

我是**Mr.** 無辜者，為什麼我身旁每個人的情緒變化比氣候異常還要難測……

有人用音樂討女人歡心。

有人用魔術討女人歡心。

有人用情歌討女人歡心。

有人用錢討女人歡心。

結論：有人和有錢
人還是有差別的。

餐廳分真五星級的
和假五星級的。

★★★★★　　　★

飯店分真五星級的
和假五星級的。

★★★★★　　★★★★

女人也分真五星級的……

★★★★★

和假五星級的。

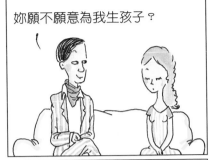

帥男看到美女時的表情。

神呀，給我鈔票，這才是幸福。

美女看到美女時的表情。

神呀，再賜我美女，
這才是幸福。

醜男看到醜女時的表情。

哇，這麼多錢，我要去狂買了，
這才是真正的幸福。

醜女看到醜女時的表情。

這不是我的錢。

從小爸爸教我們
不是自己的不能要。

這不是我
的皮包。

從小媽媽教我們
不是自己的不能要。

這不是我的禮物。

從小老師教我們
不是自己的不能要。

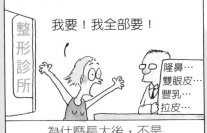

我要！我全部要！

整形診所

隆鼻…
雙眼皮…
豐乳…
拉皮…

為什麼長大後，不是
自己的全都要了……

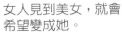

女人見到美女，就會
希望變成她。

男人見到美女，也會
希望女友變成她。

然而女人會用努力的方式。

男人會用想像的方式。

我在kiss
剛才那個女人

哪一種女人值得拚命追求？

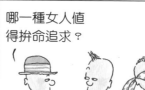

美麗、聰明、賢慧、溫柔、矜持，要結婚時願意和你結婚。

哪一種女人不值得拚命追求？

你在想什麼？　我在想二十年後的事。

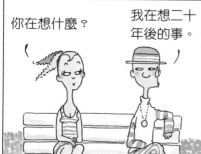

美麗、聰明、賢慧、溫柔、矜持，要離婚時不願意和你離婚。

如果有三個願望，我希望
擁有權力、財富和美女。

雙份冰淇淋，雙份可樂，
雙份薯條，雙份漢堡。

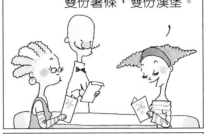

如果有三個願望，我也希望
擁有權力、財富和美女。

我什麼都要雙份，
否則沒有安全感。

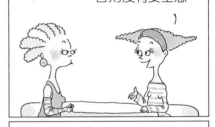

我能不能有
四個願望？　　　為什麼？

那婚姻呢？老公總
不能雙人份吧？

我希望能先和老婆離婚，
然後再實現另外三個願望。

誰說不能。

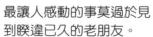

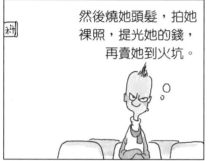

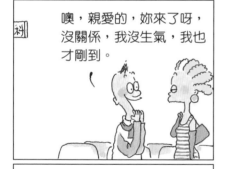

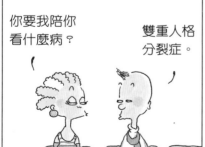

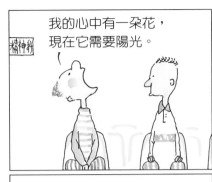

我的心中有一朵花，現在它需要陽光。

我覺得我是一朵喇叭花。

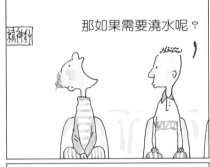

那如果需要澆水呢？

我覺得我是一朵玫瑰花。

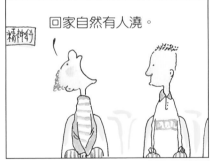

回家自然有人澆。

你呢？你覺得你是什麼花？

我不覺得我是花，但我覺得這朵花是人。

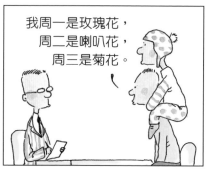

我周一是玫瑰花，
周二是喇叭花，
周三是菊花。

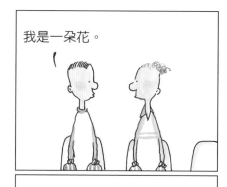

我是一朵花。

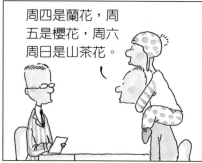

周四是蘭花，周
五是櫻花，周六
周日是山茶花。

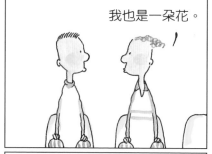

我也是一朵花。

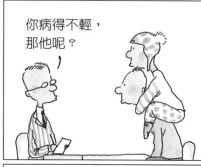

你病得不輕，
那他呢？

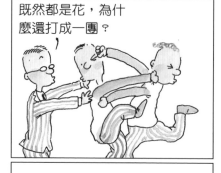

既然都是花，為什
麼還打成一團？

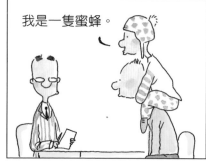

我是一隻蜜蜂。

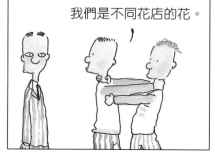

我們是不同花店的花。

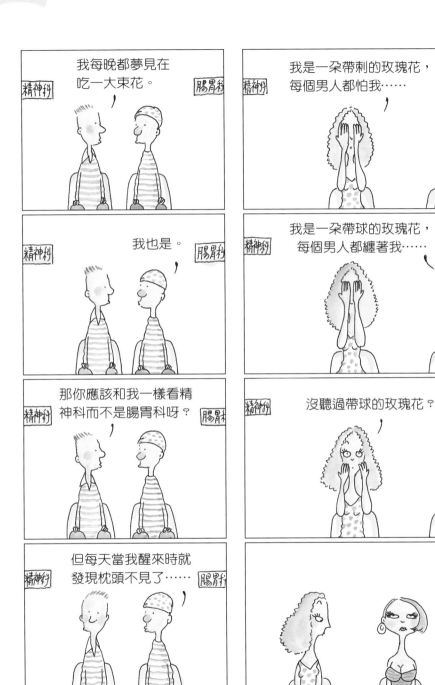

A病患有嚴重焦慮症，建議先服藥，B病患有被迫妄想症，建議電擊治療。

C病患有人格多重分裂，建議——

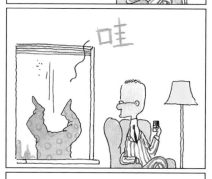

哇

C病患不必再接受任何治療了。

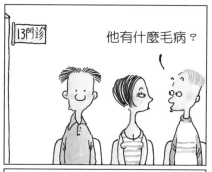

他有什麼毛病？

有一天他看了本書，上面說所有的性幻想都來自大腦，所以腦才是主宰性的器官。

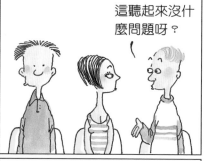

這聽起來沒什麼問題呀？

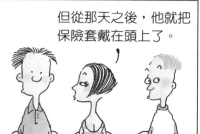

但從那天之後，他就把保險套戴在頭上了。

大家都有夢

● 理想與夢想的差別在於：理想是符合眾人標準的，夢想則是只符合自己要的。

● 所謂理想主義者，就是認為每個人都該放下自己的理想去追求他的理想。

大家都有夢

● 每個人的一生都是一座迷宮，有的人在找入口，有的人在找出口。

● 商業社會分兩類人：一類是有前途的人，一類是似乎很有前途的人。

● 一個人成功不成功要看他對世界的懷疑有多少。

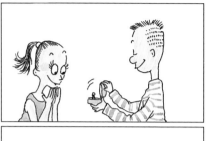

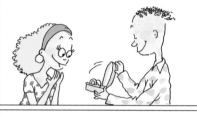

並不是每個能掀開的東西都是禮物。

呀

呀

哈

百貨公司又
周年慶了。

● 人們不停的往前衝追求理想，可惜絕大多數人
最後就只剩往前衝這部分。
● 電腦讓我們停止社交，手機讓我們盲目溝通，
商品讓我們不再思考，業績讓我們激發貪婪，
我們活在一個真實的假人世界。

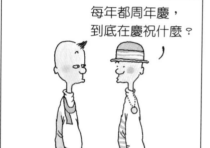

每年都周年慶，
到底在慶祝什麼？

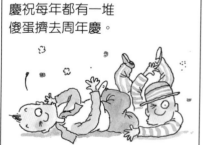

慶祝每年都有一堆
傻蛋擠去周年慶。

現在是一個什麼都
很競爭的時代。

大家都有夢

● 「感覺」讓我們存在，但在現代社會「感覺」卻所費不貲。

● 生活應該是一種夢想，人生應該追求理想，但現代的商業模式卻讓我們不會想。

● 現代人的問題：就是腦和心是分開的。

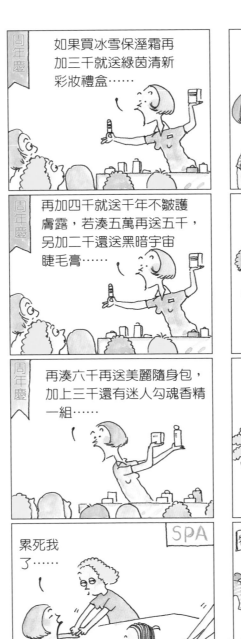

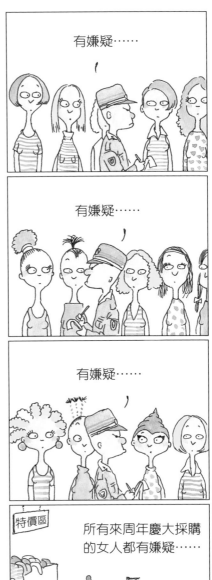

一群美女進來……

一小時……
兩小時……

周年慶
買萬送千

三小時……
四小時……

周年慶
買萬送千

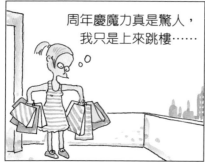

周年慶魔力真是驚人，
我只是上來跳樓……

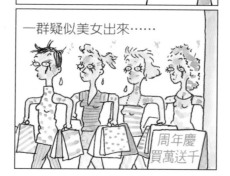

一群疑似美女出來……

周年慶
買萬送千

大家都有夢

● 這年頭膽大的人越來越少，心大的人倒是越來越多了。

● 人的貪婪就如同牙膏一樣，當它被擠出來之後，就很難再擠回去。

● 人與人之間最遠的距離是錢的距離。

大家都有夢

● 真想把這一生需要用的錢一次賺到──可惜每個人都這麼想。

● 在現在這個時代，財富就像神燈裡的精靈，一旦擁有了它，就能為你實現所有的願望。

● 世上真正能不斷的回收、釋出的就是鈔票。

滿兩萬，送茶具組，滿四萬，送咖啡壺。

我們的服裝美麗得像是給神穿的。

滿八萬，送限量皮包，滿十五萬，送手工項鍊。

我們的皮包高級得像是給神用的。

滿一百萬送什麼？

我們的首飾尊貴得像是給神戴的。

送去治療狂買症。

那為什麼你們的帳單是給人付的？

我想跳樓。

我想投河。

我想結婚。

你是三兄弟裡自殺傾向最嚴重的。

為了治療我的狂買症，醫生在我腦中裝了一個制約晶片。

只要大腦一想到跟Shopping有關的事情就會被電擊。

我看妳很好呀，買了一堆都沒被電擊。

傻瓜，哪個女人Shopping時會用大腦。

大家都有夢

● 成為富人的兩個理由：第一個理由是你喜歡錢，第二個理由是你不喜歡別人比你有錢。

● 錢可以讓你成為所有你想要成為的人，但你想要成為的人不會讓你得到所有的錢。

● 窮人的笑話只有富人才笑得出來。

大家都有夢

● 人生到底是要讓錢為我們工作還是我們為錢工作？我們大部分人只能選擇後者，因為人比較聽話。

● 世界上大部分的問題其實都是經濟問題，但人類卻不是經濟的動物，而是貪婪的動物。

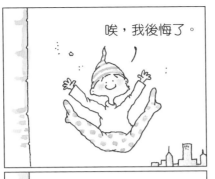

唉，我後悔了。

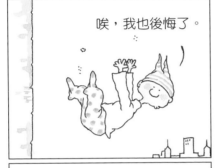

唉，我也後悔了。

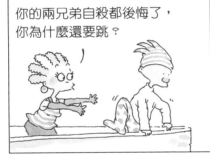

你的兩兄弟自殺都後悔了，你為什麼還要跳？

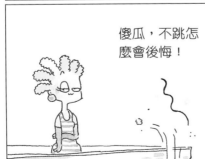

傻瓜，不跳怎麼會後悔！

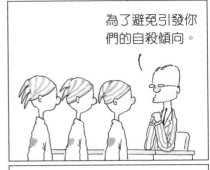

為了避免引發你們的自殺傾向。

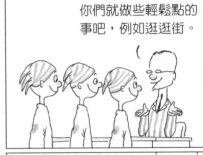

你們就做些輕鬆點的事吧，例如逛逛街。

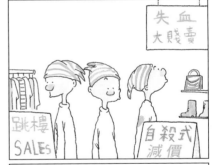

失血大賤賣

跳樓 SALES

自殺式減價

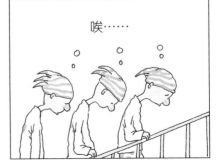

唉……

拿破輪是個殺手。

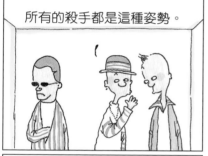
殺手！他看起來像個殺手。

平日深居簡出身份隱匿，生活低調行為收斂從不招搖。

所有的殺手都是這種姿勢。

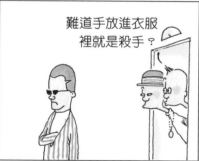

這種行事風格相較於一切講求外露的社會更屬難得。

難道手放進衣服裡就是殺手？

不一定，有的是扒手。

以致於左鄰右舍也很配合，都佯裝不知他是個殺手。

大家都有夢

● 所謂通貨膨脹就是：不論是任何東西你都發現應該去年就買。

● 什麼都會因通貨膨脹而份量減半，除了貪婪。

● 成功是靠百分之一的努力和百分之九十九的笨蛋型消費者——一個商人如是說。

大家都有夢

商業是一種愉快的遊戲，但那種愉快只屬於成功者。

每個人都有他的價值，所以人類發明了上班制度，用薪資顯現其價值。

借錢是一種信用，避免還錢則是一種技術。

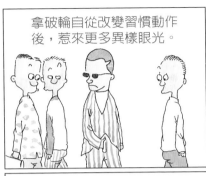

拿破輪自從改變習慣動作後，惹來更多異樣眼光。

但他既不想恢復原來的習慣，也不能維持目前的動作。

想了很久，他終於想出來了。

殺手！　　　　殺手！

殺手！　　　　殺手！

不行，我一定要改變習慣動作，否則太容易暴露身份……

這道疤是陪黑手黨教父搶地盤時被別人打留下來的。

每個人都有慣用語，我的是「嘴張大點」。

這道疤是陪山口組老大搶保護費時被別人打留下來的。

我也是。

這道呢？

嘴張大點。

這道疤是陪女朋友去搶百貨公司打折品時被別的女人打留下來的。

嘴張大點。

大家都有夢

● 一個高度競爭的商業社會最後會只剩下兩種人：失敗者和勝利者。而這兩種人會得相同的心理疾病。

● 我們未來的社會會有百分之十的老闆和百分之九十的員工，以及百分之百的神經病。

大家都有夢

● 所謂有錢人就是：不論用何種方式，每隔十分鐘就會提醒別人一次自己是有錢人、再每隔十分鐘就會提醒自己一次自己是有錢人的那種人。

● 科學家用數字計算讓人類登陸月球，企業家用數字計算讓人類成了受薪階級。

AM時段……

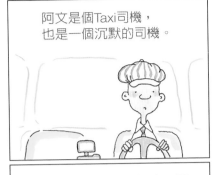

阿文是個Taxi司機，也是一個沉默的司機。

PM時段……

他不談政治，不談經濟，不談社會，只談乘客的問題。

當他聽完乘客的問題後就會在車資中加收談話費。

SM時段……

所以最後永遠只有乘客和他之間的問題。

阿祥是拆彈專家,他拆過恐怖分子的炸彈。

也拆過勒索歹徒的炸彈。

更拆過神經病的炸彈。

但最常拆的還是家裡那顆炸彈。

珍娜是誰?

直走左轉再右走……

不對,左轉再右轉再直走……

錯,直走迴轉再直走……

錯,直走左轉再直走……

笨蛋,你走錯了!

白癡,你才走錯!

直走左轉再直走。

右轉左轉再直走。

大家都有夢

● 當一個地方的人的成就重要性超過生活、物質重要性超過心靈時,那個地方的人就會產生心理疾病。

● 人類要改善自己的生活應該用心靈而非金錢。

● 金錢是一個既有魅力又令人厭惡的雙面人。

大家都有夢

● 普通人願意用他的一生來換取財富，聰明人則會用許多人的一生來換取自己的財富。

● 世上沒有人性化的企業，因為人性和數字是相違背的。

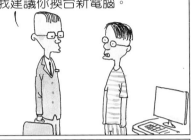
我是恐怖份子，要向世人宣佈主張。

太好了，麻煩你過來。

可以了，就站這位置。

記住，等旁邊的爆完了就換你。

一個想節省成本的耶誕晚會煙火承包商。

你的電腦有點問題，我建議你換台新電腦。

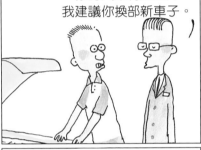
你的汽車有點故障，我建議你換部新車子。

你的影印機有點卡紙，我建議你換台新機種。

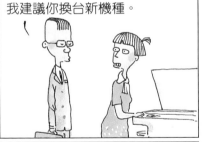
你老婆有點感冒，我建議你換個新太太。

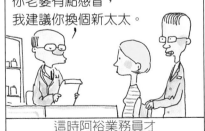
這時阿裕業務員才知道顧客的感受。

各位女士先生，有鑑於節目表演品質……

幫我剪成這個明星的模樣。

在演出期間請勿使用照相機、攝影機及閃光設備……

也請關閉手機及任何設有鬧鈴裝置，謝謝合作。

好了，頭髮部份剪完了。

剩下臉的部份妳找整型醫師剪。

討厭……

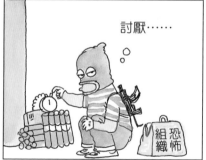

大家都有夢

● 所有偉大的事業都開始於夢想而終結於數字。

● 連鎖是一種罪惡，量產是一種浪費。

● 現代商人不再把垃圾丟掉，他們把垃圾重新包裝再用廣告推銷給我們。

大家都有夢

● 富人與我們最大的不同在於：

他們會用我們的錢賺錢。

● 人生最大的謬論之一就是：時間就是金錢（Time is money.）。因為大部分的人所花的時間和所掙的金錢根本不成比例。

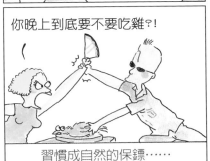

你晚上到底要不要吃雞?!

習慣成自然的保鏢……

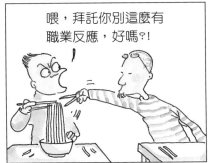

喂，拜託你別這麼有職業反應，好嗎?!

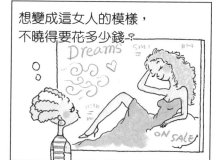

想變成這女人的模樣，
不曉得要花多少錢？

保鏢在做自己該做的事。

想變成這女人的
模樣，不曉得要
花多少錢？

保鏢在做自己該做的事。

想變成這女人的
模樣，不曉得要
花多少錢？

保鏢在做自己該做的事。

不想變成這女人的模樣，
不曉得要花多少錢？

保鏢和設計師都在
做自己該做的事。

大家都有夢

● 世上最善於離家出走的就是你的錢。

● 好朋友不需要太多，兩個就夠了，一個肯借你錢，另一個肯參加你的葬禮。

● 我們大部份人每天基本上都做著無意義的工作，而自己和老闆都不知道這個真相。

大家都有夢

● 所謂先驅者，就是用明天的想法來思考今天的事情。

● 我們的貪心勝過我們的需要，什麼都要雙份。

● 我們正處在「一個不夠」的時代：一支手機不夠、一份薪水不夠、一位情人不夠、一輛車子

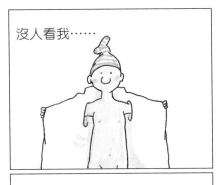

沒人看我⋯⋯

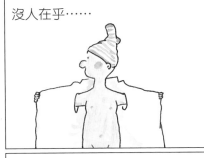

沒人在乎⋯⋯

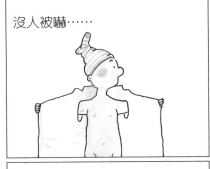

沒人被嚇⋯⋯

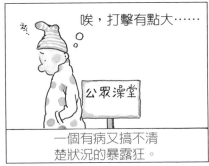

唉，打擊有點大⋯⋯

公眾澡堂

一個有病又搞不清楚狀況的暴露狂。

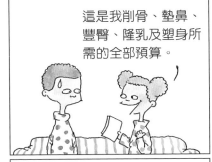

這是我削骨、墊鼻、豐臀、隆乳及塑身所需的全部預算。

因為我要變成一個跟以前完全不一樣的人。

嚇！

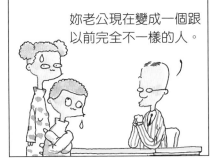

妳老公現在變成一個跟以前完全不一樣的人。

妳可以選擇笑臉面對人生。

百分之八十的男人看見美女會想到「上床」這兩個字，百分之八十的女人看見俊男會想到「戀愛」這兩個字。

妳可以選擇哭臉面對人生。

百分之八十的男人看見醜女會想到「逃跑」這兩個字，百分之八十的女人看見噁男會想到「厭惡」這兩個字。

妳可以選擇板著臉面對人生。

你呢？

但如果選擇美臉面對人生，就得抽眼袋、墊鼻樑、割雙眼皮、削頰骨……

人生不是充滿哲學，而是充滿醫學。

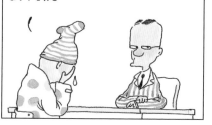

我不識字！

大家都有夢

● 我們每個人都必須有一套專屬於自己的「個體」

不夠、一棟房子不夠……我們對外面的世界過度需求，對每天的自己過度使用。「一」不再是單純的數字，而是一個欲求不滿的代名詞。

你認為：到底我們真正需要的是多少？

大家都有夢

經濟學」來面對這個被高度商業化模糊掉物質與精神生活界限的現代社會。算算在人生這本帳上，哪種生活方式對自己比較有價值，哪種方式比較不值得，才能避免走向一個被模糊化掉的人生。

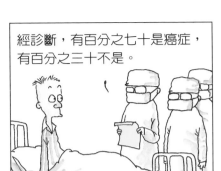

經診斷，有百分之七十是癌症，有百分之三十不是。

而在百分之七十裡有百分之二十可能不是，而在百分之三十裡的百分之五十可能是……

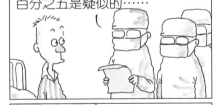

所以在百分之七十裡的有百分之三十中的百分之十是確定的，在百分之三十裡的百分之五十中的百分之五是疑似的……

結論：癌症會殺人，數字有時也會殺人。

心跳恢復了……

血壓正常了……

意識清醒了……

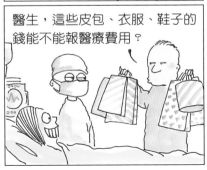

醫生，這些皮包、衣服、鞋子的錢能不能報醫療費用？

他的自大症發作時就會這樣。

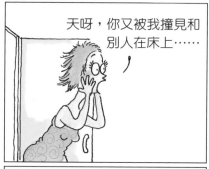

天呀，你又被我撞見和別人在床上……

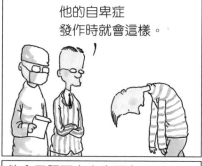

他的自卑症發作時就會這樣。

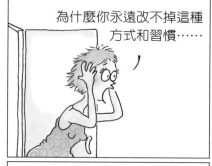

為什麼你永遠改不掉這種方式和習慣……

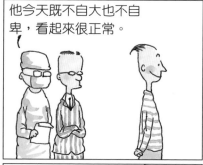

他今天既不自大也不自卑，看起來很正常。

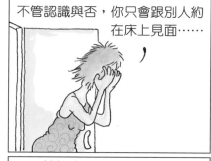

不管認識與否，你只會跟別人約在床上見面……

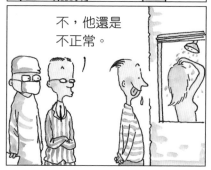

不，他還是不正常。

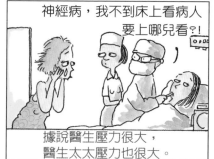

神經病，我不到床上看病人要上哪兒看?!

據說醫生壓力很大，醫生太太壓力也很大。

這是白紙不是黑紙。

被告是一位溫文儒雅、斯文有加……

我拿的是刀子不是叉子。

老實簡樸、平實可親、天真無邪……

被告身為男人,但內心深處是女人。

努力進取、勤奮不懈、積極向上……

老婆,妳是……妳是……

就是說不出「美」這個字

阿掰律師有些話還是抵不住良知的呼喚。

律師比醫師還厲害,醫師還得動刀,你只要動口就整容成功了。

抱歉，按錯樓層。 我要告你的公司。

穿這西裝保證帥…… 根據X法138條，蓄意欺騙他人得處罰金……

不好意思，送錯餐。 我要告你的老闆。

這雙鞋是全球限量…… 根據O法336條，販售不實商品得處罰金……

對不起，小孩在哭。 我要告你的小孩。

這領帶純手工製造…… 根據△法458條，因不當取財以致他人受損得處……

很遺憾，是癌症。 我要告我的癌細胞。

庭上，請見諒，因為沒有人敢再賣衣服給我……

辯護律師

蛙牙就像舊情人一樣，
留著只會徒增困擾。

拔牙沒什麼可怕，蛙牙
就像一段逝去的愛情，
早就不屬於你的了。

好了。

好了。

天呀，你又
拔錯了！

你拔錯了！

甩舊情人本來就
充滿著風險。

沒事，逝去的愛情本
來就充滿了誤會。

你小心點。

你小心點。

蛀牙就像外遇，不處理就會影響原本健全的婚姻。

你小心點。

你也小心點。

好了。

你小心點。

你才小心點。

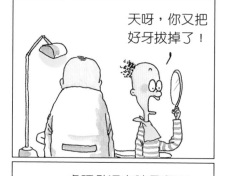

天呀，你又把好牙拔掉了！

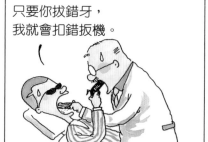

只要你拔錯牙，我就會扣錯扳機。

處理外遇有時是留下情婦，甩掉老婆。

要我和你上床，除非全世界男人都死光了！

我有這麼糟嗎？

要我和你上床，除非全世界男人、女人都死光了！！

我有這麼糟嗎？

要我和你上床，除非全世界男人、女人、動物、植物、細菌都死光了！！！

你最糟，你先跳。

來，許一個願吧。

願這世界再也沒有虛偽。

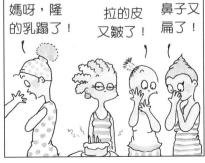

媽呀，隆的乳蹋了！

拉的皮又皺了！

鼻子又扁了！

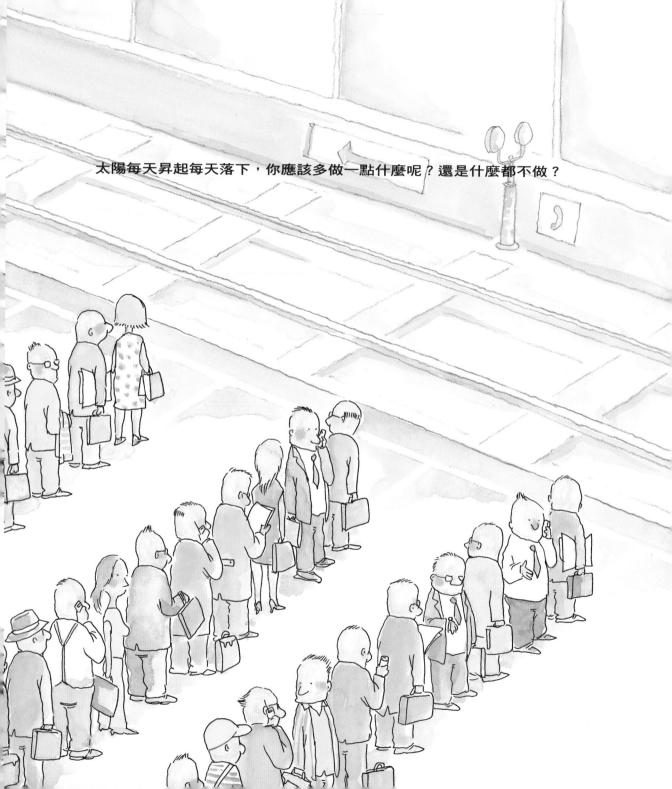

太陽每天昇起每天落下，你應該多做一點什麼呢？還是什麼都不做？

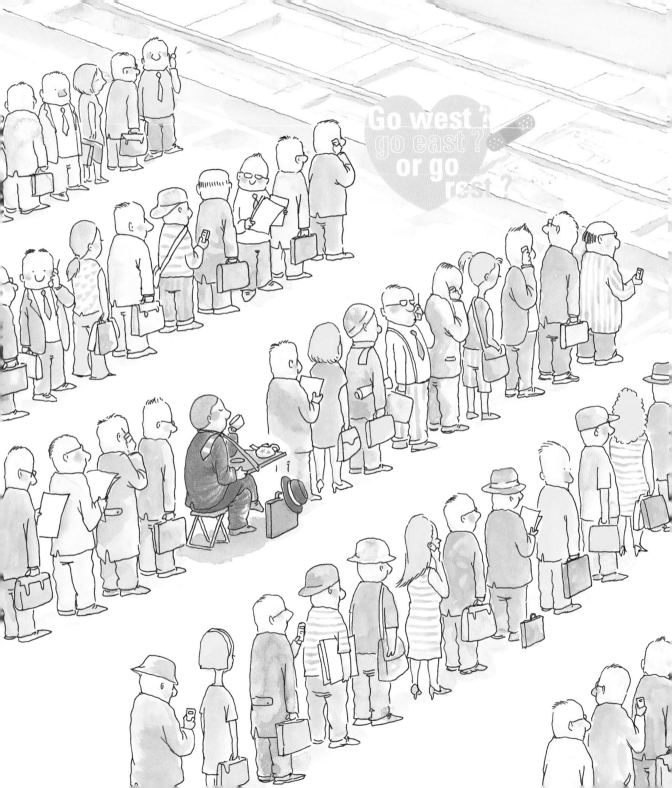

世界這樣
你那樣
定律

大家都有愛婚姻定律：

1. 跟自己所愛的人結婚不見得會到白頭。

2. 跟自己不愛的人結婚遲早會被砍頭。

3. 跟自己不知道是愛還是不愛的人結婚你一輩子都會昏頭。

4. 其實愛與不愛和戀愛有關，和婚姻無關。

大家都有話溝通定律：

1. 溝通不是為了進步，而是為了讓別人退一步。
2. 溝通的目的在談話間能搞清楚誰才是老大。
3. 溝通的方式可以有直線、曲線、拋物線，就是不能讓對方摸到底線。
4. 溝通的內容是百分之十客套，百分之五真話，百分之八十五數字虛構。
5. 溝通是為了告知對方，凡事都有百分之五十出錯的機率，而到時該負責的是他。
6. 良好的溝通是建立在充份的理論根據與缺乏事實根據的理論上。

大家都有氣吵架定律：

1. 別跟自卑症的人吵架，你容易成為自大狂。
2. 別跟自大狂的人吵架，你容易成為自閉症患者。
3. 別同時跟有自卑症和自大狂的人吵架，最後你會成為自殺者。

大家都有空工作定律：

1. 問題不在什麼時候該做事，而在什麼時候不做事。
2. 不做事但要讓別人認為你在做，當你真正在做事時，務必確定是在做大家都認為值得做的事。
3. 值得做的事都是會出問題的事。人們不會記得你做的事，只會記住你沒做的事。
4. 工作量只會增加在做事者身上。
5. 世界上最不公平的兩個字就是「公平」。

大家都有錯怪罪定律：

1. 遇錯誤先怪你的同事。
2. 接著怪你的競爭對手。
3. 然後怪你的主管（只限已不再管轄你的主管）。
4. 等無人可怪時才能怪你自己。
5. 別執著於找錯，應執著於怪罪。
6. 任何人都可以怪罪，但千萬別怪罪你的老婆，因為其他人都不會跟你躺同一張床。

大家都有穿時尚定律：

1. 設計師跟男人談戀愛，女人跟衣服談戀愛。
2. 穿設計師身上穿的衣服，別穿設計師手上設計的衣服。
3. 想搞清楚設計師的設計理念，你可能得找到他的心理醫師。
4. 產量越大的服飾品牌成本越低，產量越少的成本越高。但會花成本穿它們的笨蛋數量則一樣多。
5. 今年最新的時尚元素，就是你衣櫥裡最不需要的那種款式。
6. 「限量」的同義詞，就是你想買的時候會「擠破頭」。
7. 整個時尚行業的重點就是那張價錢標籤。

大家都有錢經濟定律：

1. 花的錢最少買的東西最多，這就是個人經濟學。

2. 市場經濟轉好時，人心就變壞。

3. 市場經濟轉壞時，人心就失控。

4. 世界上的錢只分兩種：自己的和別人的。

5. 錢之所以讓人眼紅，是因為別人賺的就是你賠的。

6. 想從市場獲取暴利，你需要的不是經濟學而是心理學。

大家都有病救命定律：

1. 心理醫生就是：他認為你的問題和你的童年生活有關，他的收費和他的晚年生活有關。

2. 當你不想聽你老婆發牢騷時，她就會花錢讓心理醫生聽。

3. 解決心理問題最快的方式就是怪罪別人。

4. 心理疾病的兩種治療方式：第一是服藥，第二是習慣它。

大家都有夢人生定律：

1. 人生如夢是幻相，只是有人建了富麗堂皇的宮殿，有人只搭了漏雨透風的帳篷，過程還是大不相同。

2. 人生是由一坨狗屎所組成，但形狀卻做得像蛋糕。你可以努力感覺狗屎的臭味，也可以努力想像蛋糕的香味。

3. 人生就像減肥，你想苗條的地方永遠最後才達成。

4. 人生其實很單純，之所以變得複雜是因為這樣大夥兒才有事可忙。

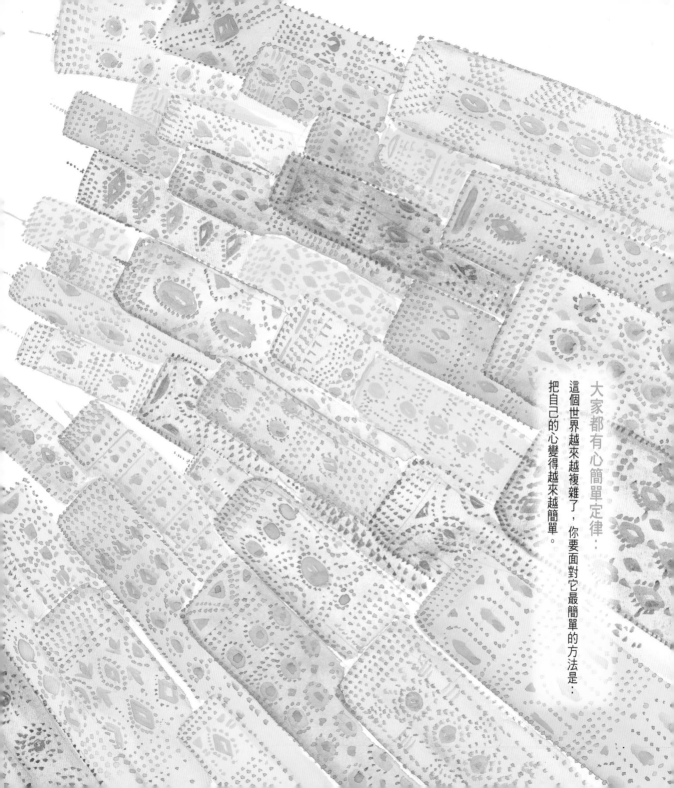

大家都有心簡單定律：

這個世界越來越複雜了，你要面對它最簡單的方法是……

把自己的心變得越來越簡單。

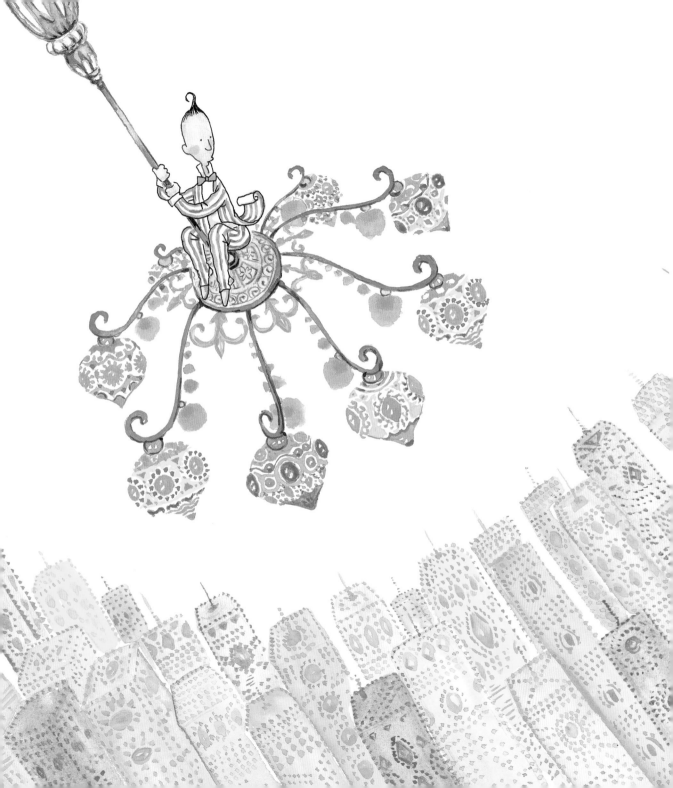

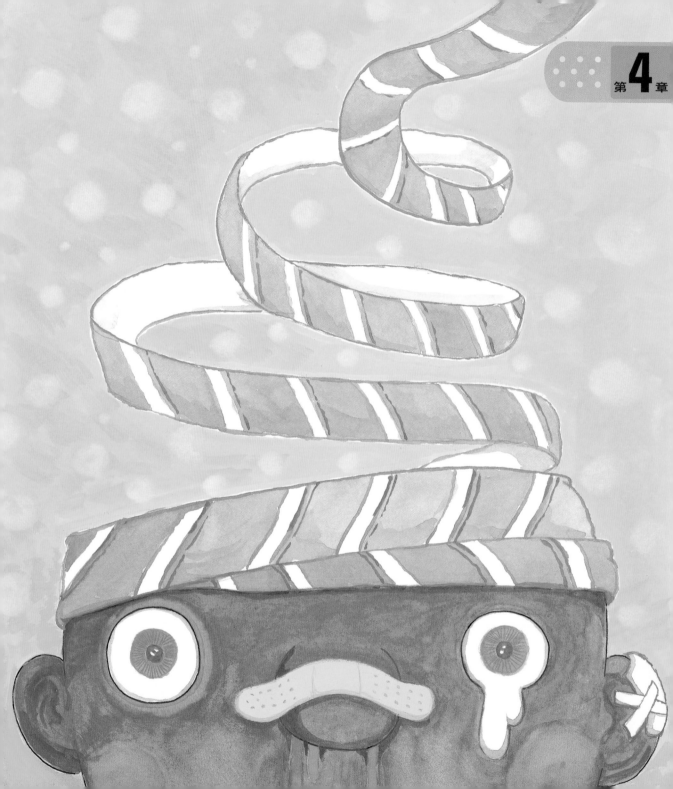

大家都有錯

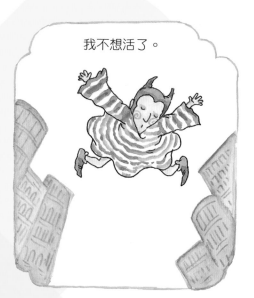

我不想活了。

我不想活了。

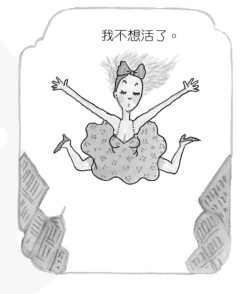

我不想活了。

不該跟一個漂亮的女人同時跳樓的……

即使是天使和魔鬼，在我們這個時代也越來越難混了。

如果死一個男人，這世上就少了一個男人。

如果死一個女人，這世上就少了一個女人。

但如果死一個商人。

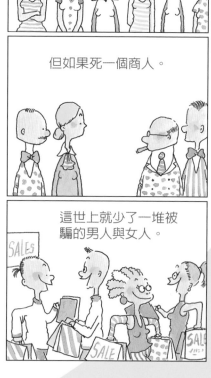

這世上就少了一堆被騙的男人與女人。

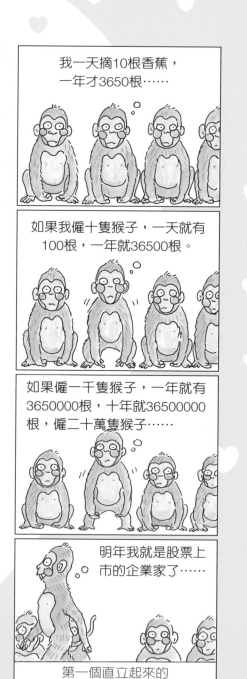

我一天摘10根香蕉，一年才3650根……

如果我僱十隻猴子，一天就有100根，一年就36500根。

如果僱一千隻猴子，一年就有3650000根，十年就36500000根，僱二十萬隻猴子……

明年我就是股票上市的企業家了……

第一個直立起來的不是人而是商人。

我的青春，我的收入。

我的學歷，我的收入。

我的努力，我的收入。

我的一生中唯一成正比的就是我的食量，我的體重。

這是一個充滿壓力的社會，有人靠酒精麻痺自己。

有人 Shopping 麻痺自己，有人靠工作麻痺自己。

有人靠宗教麻痺自己，有人靠戀愛麻痺自己。

有人靠老婆麻痺自己。

死鬼，現在才回家！

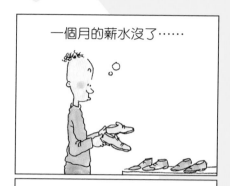
一個月的薪水沒了……

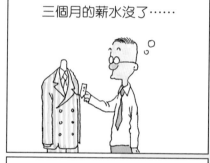
三個月的薪水沒了……

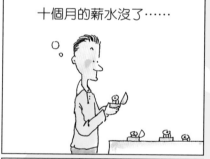
十個月的薪水沒了……

這年頭窮鬼比鬼可怕……

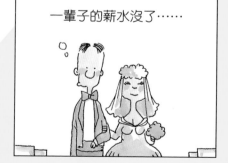
一輩子的薪水沒了……

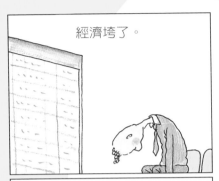

經濟垮了。

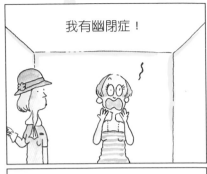

我有幽閉症!

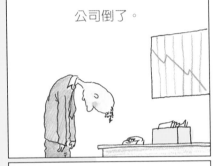

公司倒了。

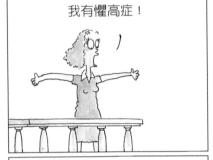

我有懼高症!

工作沒了。

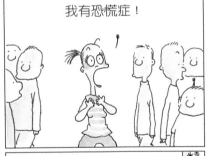

我有恐慌症!

但老婆沒跑。

為什麼這世界總是發生不該發生的事兒。

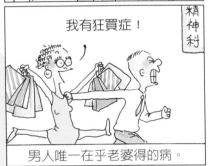

我有狂買症!

精神科

男人唯一在乎老婆得的病。

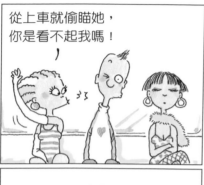

從上車就偷瞄她，
你是看不起我嗎！

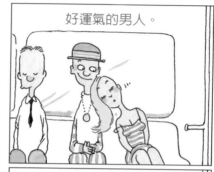

好運氣的男人。

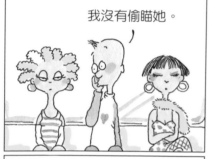

我沒有偷瞄她。

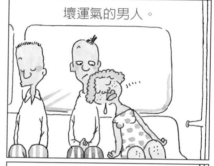

壞運氣的男人。

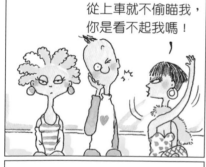

從上車就不偷瞄我，
你是看不起我嗎！

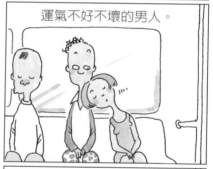

運氣不好不壞的男人。

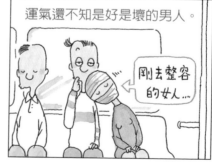

運氣還不知是好是壞的男人。

剛去整容
的女人…

等公車時，有人看書有人打電玩……

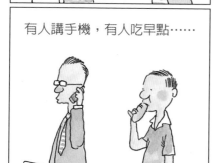

有人看報，有人看錶……

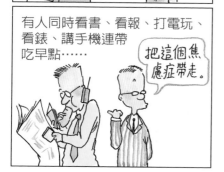

有人講手機，有人吃早點……

有人同時看書、看報、打電玩、看錶、講手機連帶吃早點……

把這個焦慮症帶走。

你還好吧？　　很好呀。

你沒事吧？　　沒事。

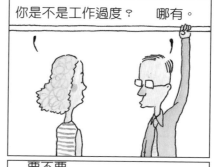

你是不是工作過度？　哪有。

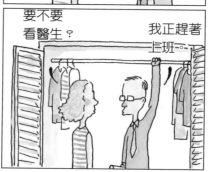

要不要看醫生？　　我正趕著上班……

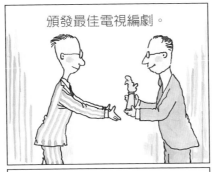

頒發最佳電視編劇。

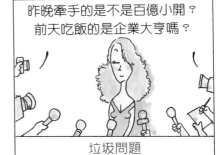

昨晚牽手的是不是百億小開？
前天吃飯的是企業大亨嗎？

垃圾問題

頒發最佳電視導演。

其實還有一個千億小開，至於那
個大亨，我不承認亦不否認。

垃圾答案

頒發最佳電視演員。

垃圾傳播

頒發最佳忍受電視觀眾。

結論：原來大家都是垃圾筒。

我忙得沒有愛情生活，沒有社交生活也沒有休閒生活。

我老覺得什麼事都是我的錯，公司業績不好，社會貧富問題……

公司倒閉了，你失業了。

世界經濟蕭條，國際各種衝突，非洲飢餓問題……

算了，想開點，至少我可以有生活了。

醫療品質、傳染病防治、臭氧層破洞、動物保育問題……

失業？誰要和你談戀愛做朋友。

喂，休閒要錢啦！

在這個有病的社會，無論忙或不忙都不會有生活。

不是我的錯，不是我撞的！

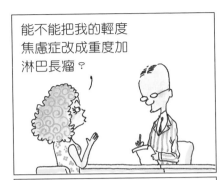
能不能把我的輕度焦慮症改成重度加淋巴長瘤?

如果我把靈魂賣給你,能讓我功成名就嗎?

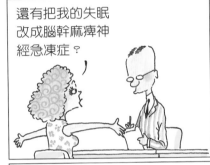
還有把我的失眠改成腦幹麻痺神經急凍症?

如果我把靈魂賣給你,能讓我有三妻四妾嗎?

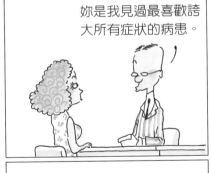
妳是我見過最喜歡誇大所有症狀的病患。

你又不是歐巴馬也不是比爾蓋茲。

我是新聞主播。

於是一般人只能把靈魂賣給每個月付他薪水的老闆。

疼不疼？

好不好吃？

開不開心？

白不白癡？

唯一一次問到觀眾真正想知道的問題。

經過測試，妳是一個冷酷、好鬥、勢利、現實、沒水準……

缺乏道德、重利輕友、短視、沒社會責任感……

嗜血、無情、搖擺不定、唯恐天下不亂的爛貨。

哈，我具備成為成功記者的條件！

大家都有錯

● 這是一個人人都要你說是的時代，要說不是得有勇氣的。

● 其實是我們在創造這個世界，並不是這個世界在創造我們。

● 世界上最常被犧牲的不是弱者而是原則。

世上沒有真正的真理這件事，因為真理會隨著不同人的敘述而變質。

所有有用的經驗都來自於錯誤。

錯誤是一種無性生殖，一旦你開始犯錯，就會接二連三產生許多新的錯誤。

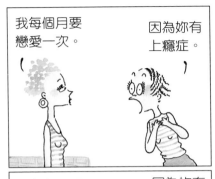

我每個月要戀愛一次。

因為妳有上癮症。

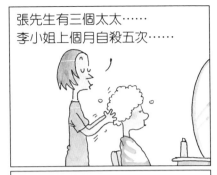

張先生有三個太太……李小姐上個月自殺五次……

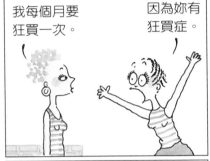

我每個月要狂買一次。

因為妳有狂買症。

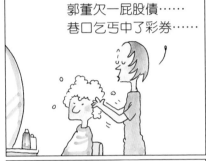

郭董欠一屁股債……巷口乞丐中了彩券……

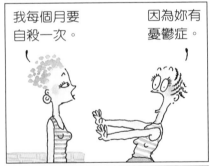

我每個月要自殺一次。

因為妳有憂鬱症。

我是電視製作人，妳應該來播報新聞。

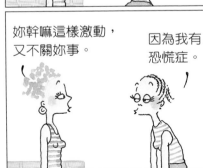

妳幹嘛這樣激動，又不關妳事。

因為我有恐慌症。

喂，妳一定要這樣才會報新聞嗎?!

BCTV

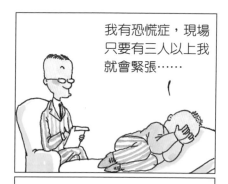

我有恐慌症，現場只要有三人以上我就會緊張……

這種情形多久了？

大約二十年。

都已經這麼久了，為什麼突然想治療？

因為我想玩3P。

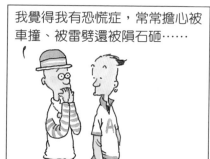

我覺得我有恐慌症，常常擔心被車撞、被雷劈還被隕石砸……

哈，你真的太會亂想了。

我覺得我有恐慌症……

大家都有錯

● 在人生的道路上，態度決定高度，高度則決定你摔下來的輕重。

● 人生就是一連串的教訓，問題是你給人的教訓還是別人給你的教訓。

● 你要信任每個人，但先準備好律師。

大家都有錯

大家都知道這個世界是圓的，但有些成功者則認為世界是他的。

一個人越成功，他必須要隱藏的祕密越多。

機會總是從你的身邊溜走，然後停留在一個已經不需要機會的人的身邊。

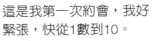

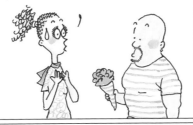

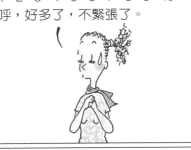

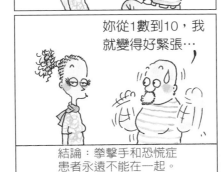

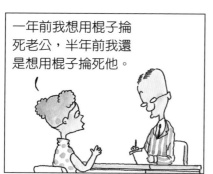

一年前我想用棍子掄死老公，半年前我還是想用棍子掄死他。

三個月前我依然想用棍子掄死他，直到現在我還想這麼做。

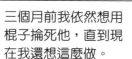

我到底有什麼毛病？

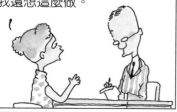

你的問題就是只想到用棍子，實在太死板了。

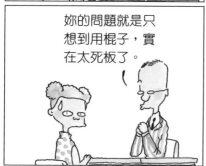

我很容易緊張，所以都沒有公司願意僱我……

創業顧問

妳有什麼專長？

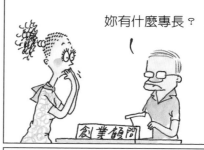

創業顧問

什麼專長也沒有，唯一會的就是一緊張就忍不住咬指甲……

創業顧問

快速剪指甲

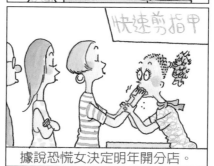

據說恐慌女決定明年開分店。

大家都有錯

● 人和猴子的差別在於人類會羞愧三秒鐘。

● 人是不完美的，所以我們必須藉由讓別人不完美來彌補自己的不完美。

● 當一個人完美時會受到攻擊，當一個人不完美時則會受到指責。

地球越來越暖化，人心卻越來越冷漠。

人心都是肉做的，只不過有些人的肉不太新鮮。

人跟人之所以能夠相處，常常不是因為交情，而是因為交換。

在我身體裡住著Amy和Marry兩個人。

經過數月的生理及心理治療。

雙重人格會嚴重影響社交及判斷能力，一定要治好。

你的懼高症已經完全康復，可以過正常生活了。

Miss陳嗎？我是Doctor，麻煩拿藥進來。

謝謝，真是太感謝了。

你是Doctor身體裡的John在說話還是Tom在說話？

我終於可以跳樓了。

雖然我是Jack，但在我身體裡還有一個人叫阿歪。

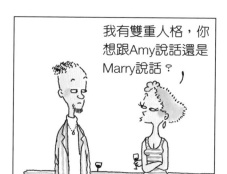
我有雙重人格，你想跟Amy說話還是Marry說話？

別害怕，把阿歪叫出來，我有話想對他說。

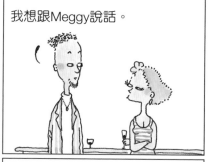
我想跟Meggy說話。

我就是阿歪，有事嗎？

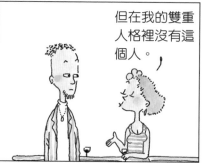
但在我的雙重人格裡沒有這個人。

剛才Jack送我一只鑽戒，你是不是也該表示一下？!

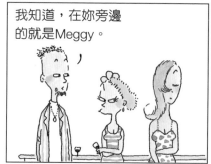
我知道，在妳旁邊的就是Meggy。

大家都有錯

人生不是偶然就是必然：例如某個人偶然當上了老闆，其他人就必然成為了員工。

一個人獨處，可以成為哲學家；兩個人相處，可以一起去旅行；三個人相處，就會想開間公司。

大部份的科技產品會讓你越來越像笨蛋，不過是那種看起來很聰明的笨蛋。世界上的人類其實分成人和工具兩種，大部份人選擇成為工具。上班是白癡下班是無賴，這就是我們現代人。

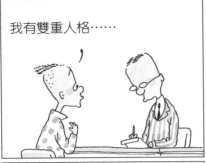

我有雙重人格……

我有三重人格……

我有五重人格……

我沒有任何人格，我是國會議員。

別困擾，我還有病人身體裡住了二十個不同的人格。

我有規律強迫症，每天只走三百二十步，只吃兩頓飯，只喝八杯水。

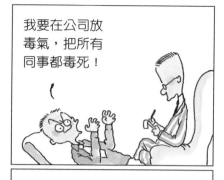

我要在公司放毒氣，把所有同事都毒死！

電視只開兩次機，衣服只換一次，大號上一次，小號六次，如果亂了我就會發狂。

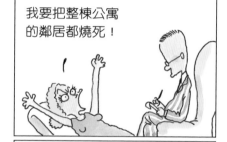

我要把整棟公寓的鄰居都燒死！

天呀，那你會不會很緊張？

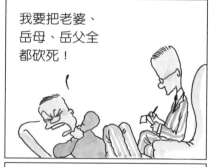

我要把老婆、岳母、岳父全都砍死！

他每天只講五十七句話，現已說完，他不會理你了。

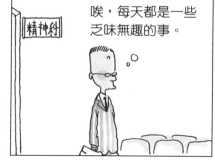

精神科

唉，每天都是一些乏味無趣的事。

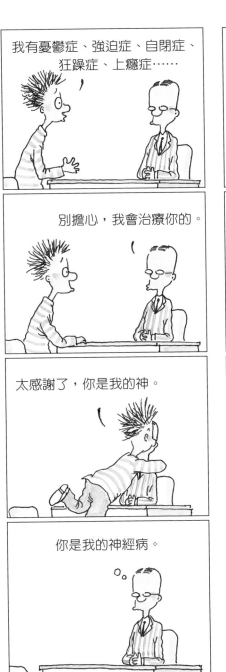

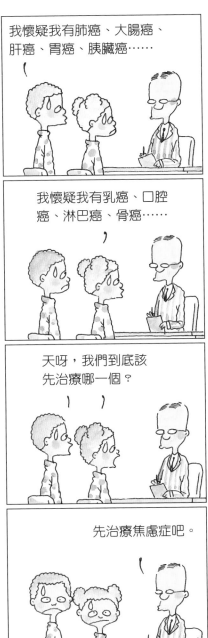

我一周做一次心理治療。

以前我有恐慌症、焦慮症、強迫症、上癮症⋯⋯

我一周做兩次心理治療。

狂躁症、憂慮症、間歇性狂怒症、注意力缺失症⋯⋯

妳呢?

那妳怎麼痊癒的?

自從我老公一周做五次心理治療後,我就一次也不用做了。

我結婚後把這些過錯全推給老公,我就好了。

願不願意把妳的靈魂賣給我？

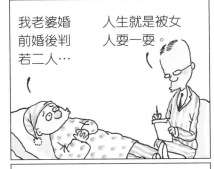

我老婆婚前婚後判若二人⋯

人生就是被女人耍一耍。

我已經沒有靈魂了。

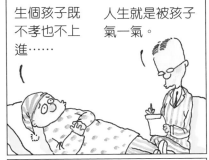

生個孩子既不孝也不上進�⋯⋯

人生就是被孩子氣一氣。

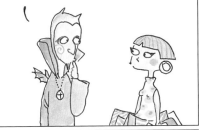

那妳有什麼？

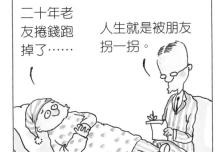

二十年老友捲錢跑掉了⋯⋯

人生就是被朋友拐一拐。

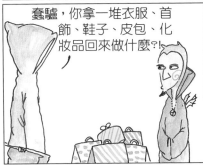

蠢驢，你拿一堆衣服、首飾、鞋子、皮包、化妝品回來做什麼?!

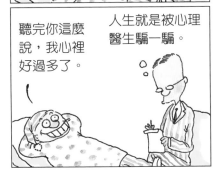

聽完你這麼說，我心裡好過多了。

人生就是被心理醫生騙一騙。

甩了他，他是一隻男
性沙文主義的豬。

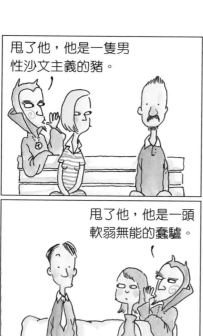

甩了他，他是一頭
軟弱無能的蠢驢。

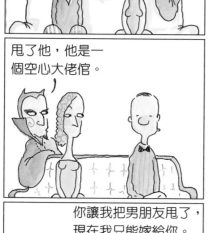

甩了他，他是一
個空心大佬倌。

你讓我把男朋友甩了，
現在我只能嫁給你。

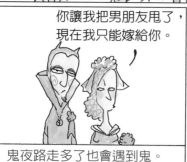

鬼夜路走多了也會遇到鬼。

現在男人的靈魂都已經
被老婆先拿走了……

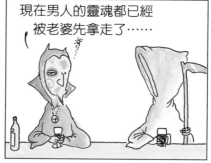

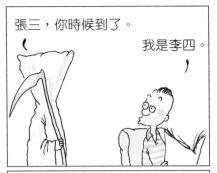
張三，你時候到了。
我是李四。

我的靈魂已經賣給時尚了。
精品

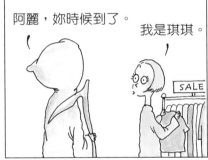
阿麗，妳時候到了。
我是琪琪。
SALE

整容
我的靈魂已經賣給美麗了。

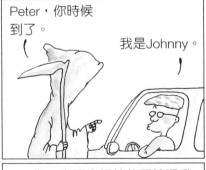
Peter，你時候到了。
我是Johnny。

我的靈魂已經賣給科技了。
新手機發售

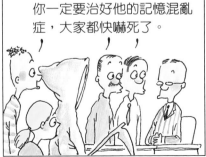
你一定要治好他的記憶混亂症，大家都快嚇死了。

可憐的舊魔鬼被新魔鬼取代了。

其實我們是活在天堂和地獄之間，快樂和不快樂之間。

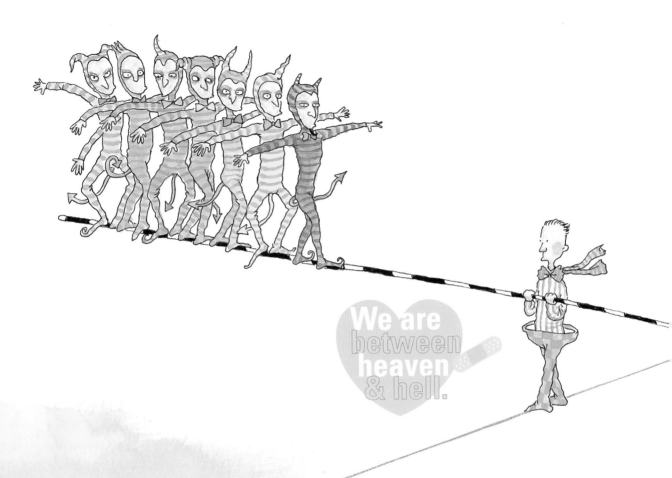

大家都有錢

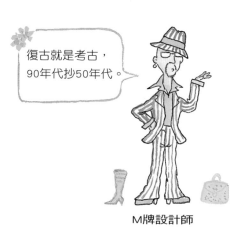

M牌設計師

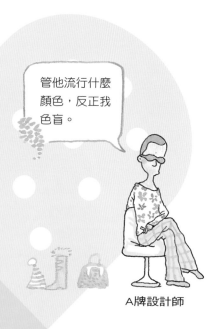

A牌設計師

J牌設計師

L牌設計師

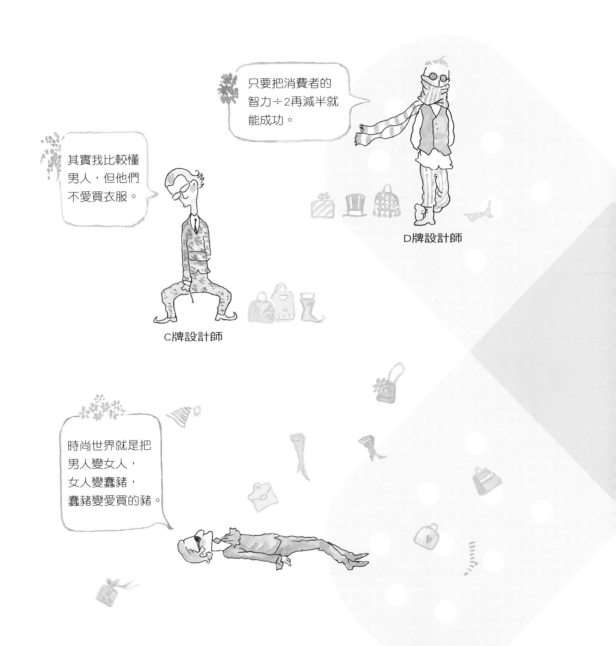

以上為各名牌幕後設計師在不自覺情形之下被催眠後所說的話。

Year of the Bag

1985

1980

1970

1960

2005

2002

2000

1995

2011

2011年最時尚的包是「打包」

2009

2007

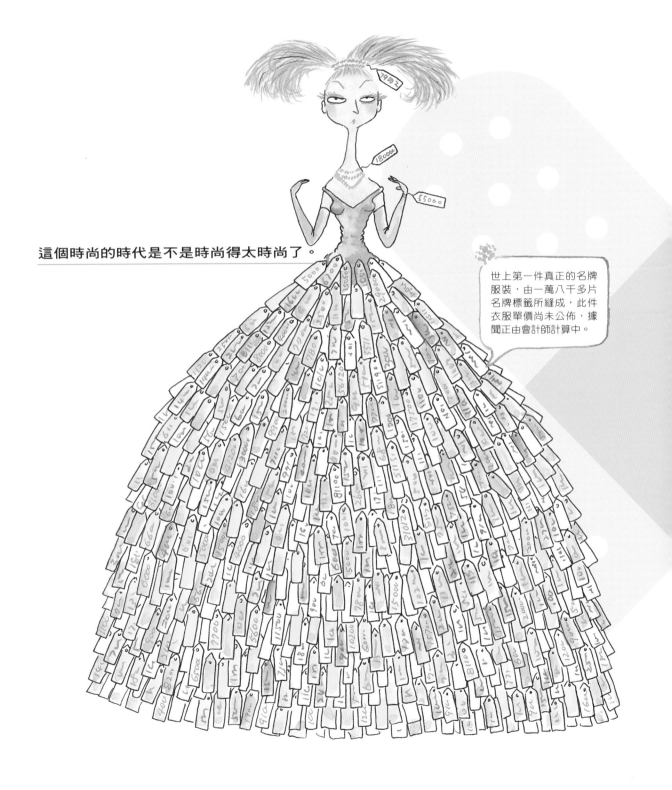

這個時尚的時代是不是時尚得太時尚了。

世上第一件真正的名牌
服裝，由一萬八千多片
名牌標籤所縫成，此件
衣服單價尚未公佈，據
聞正由會計師計算中。

一個哭泣的女人。

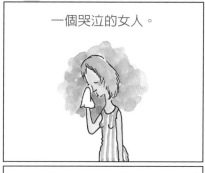

以前的貴婦。

背後一定有一個愛玩的男人。

現在的貴婦。

一個哭泣的男人。

以前貴婦身旁的男人。

面前一定有一個愛買的女人。

現在貴婦身旁的男人。

世上最惡毒的眼光之一就是兩個美女的對視。

沙場上廝殺的人。

世上最惡毒的眼光之二就是兩個帥男的對視。

情場上廝殺的人。

世上最惡毒的眼光之三就是兩個老夫老妻的對視。

商場上廝殺的人。

世上最惡毒的眼光之四就是兩個女人不小心穿同款式衣服時的對視。

賣場上廝殺的人。

假的。

假的。

假的。

嗨。

結論：男人總是會把真的當成假的，把假的當成真的。

這部車帶給你幸福的人生……

衣服不只是衣服，它是進入時尚的門票……

法式下午茶帶領你沉靜在巴黎香榭大道……

家是人靈魂深處休憩的角落……

本世紀最容易販賣的是廉價的情緒。

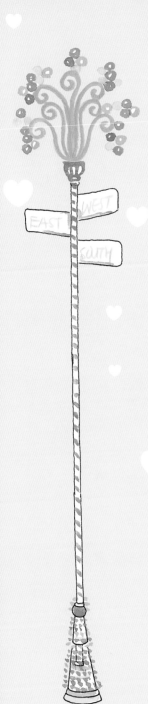

我有兩千萬現金。

我的乳房是真的。

這衣服可以讓我吃一年⋯⋯

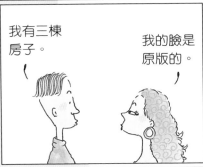

我有三棟房子。

我的臉是原版的。

這皮包可以讓我吃三年⋯⋯

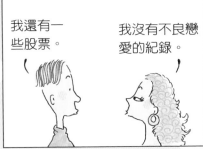

我還有一些股票。

我沒有不良戀愛的紀錄。

這首飾可以讓我吃十年⋯⋯

結論：合併案不只發生在大企業之間，事實上，到處都在發生。

這男人可以讓我吃一輩子⋯⋯

結論：其實男人和女人的思維相同，只是對象不同。

也許只要忍耐三分鐘……

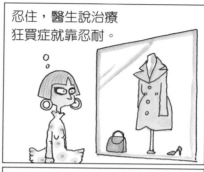

忍住，醫生說治療狂買症就靠忍耐。

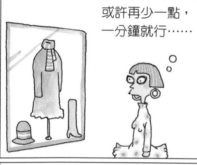

或許再少一點，一分鐘就行……

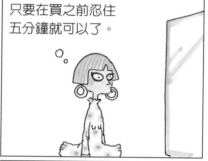

只要在買之前忍住五分鐘就可以了。

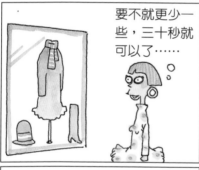

要不就更少一些，三十秒就可以了……

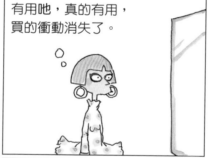

有用吔，真的有用，買的衝動消失了。

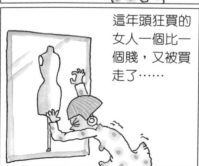

這年頭狂買的女人一個比一個賤，又被買走了……

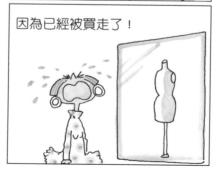

因為已經被買走了！

還是朋友？

當然，這只是公事。

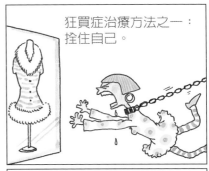

狂買症治療方法之一：拴住自己。

不傷感情？

放心，一兩天就沒事了。

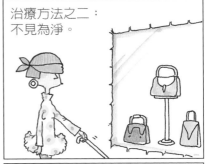

治療方法之二：不見為淨。

不記仇？

這是女人的天性，不是妳的個性。

治療方法之三：深夜再逛街。

這是我的！

我的！！

5折

治療方法之四：

這季全買了，三個月不會犯病了。

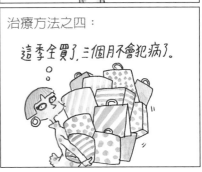

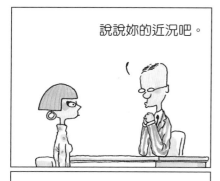

說說妳的近況吧。

我一天不shopping就會全身起紅疹喪失意識。

百貨公司全面五折，精品店回饋買五萬送五千……

我一天不shopping就會渾身顫抖七孔流血。

珠寶店大拍賣，要快搶購以免向隅，Shopping Mall提前過耶誕八折大放送……

我一天不shopping就會有一半的精品店倒閉。

診斷：此女異常危險，應避免讓她和其他女人接觸。

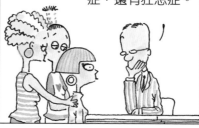

妳得了不只是狂買症，還有狂想症。

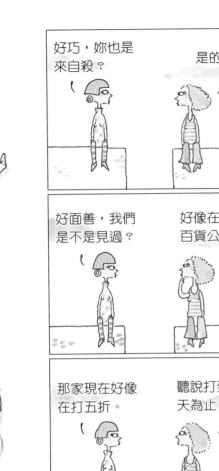

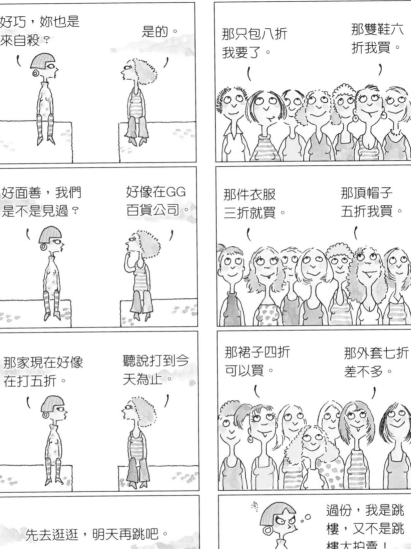

輕度狂買症的女人。

這衣服原價35000，現在25000，褲子原價28000現在14500。

中度狂買症的女人。

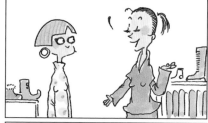
裙子原價37000，現在21000，鞋子原價6500，現在3100。

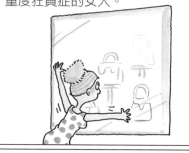
重度狂買症的女人。

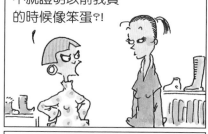
你們現在全面打折不就證明以前我買的時候像笨蛋?!

無可救藥且不可思議的狂買症女人。

沒錯，妳以前買證明妳以前是笨蛋，但妳現在不買就證明妳現在是笨蛋。

如果有一天我死了，
P牌鞋子就留給捲心。

J牌外套留給小玉、
D牌皮包留給阿雅。

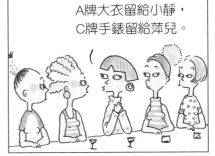
A牌大衣留給小靜，
C牌手錶留給萍兒。

怪不得現在沒人要
看魔術表演了……

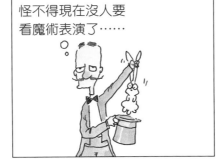

唉，一群只要名
牌的損友……

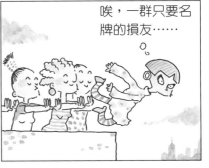

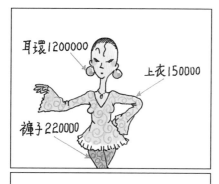

耳環1200000

上衣150000

褲子220000

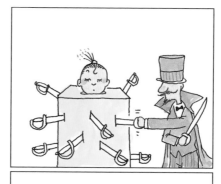

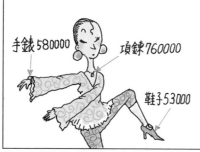

手錶580000

項鍊760000

鞋子53000

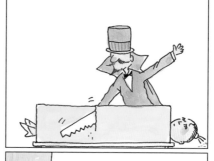

大家都有錢

● 對現代商人來說，品味是一種可以賣的龐大商機，對我們則是一種可以買的龐大虛榮感。

● 現代的男人和女人們藉由時尚讓自己成為別人心目中的形象，而非自己心目中的模樣。

● 人性是單純的：單純的慾望、單純的貪婪。

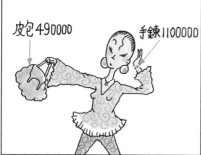

皮包490000

手鍊1100000

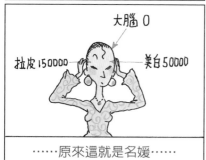

大腦 0

拉皮150000

美白50000

⋯⋯原來這就是名媛⋯⋯

我不確定這是謀殺還是職業傷害？

大家都有錢

時尚是一個笑話，被取笑的是花錢的顧客。

每年時尚界都會強調今年流行什麼色彩，但對設計師而言，永遠只流行綠色（鈔票色）。

以前的流行是當你買下它時就已經過時了，現在的流行則是當你聽到它時就已經過時了。

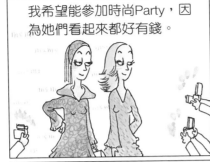

我希望能參加時尚Party，因為她們看起來都好有錢。

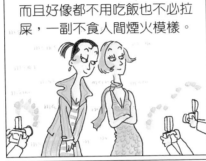

而且好像都不用吃飯也不必拉屎，一副不食人間煙火模樣。

身為女人，如果能這樣一次，死而無憾。

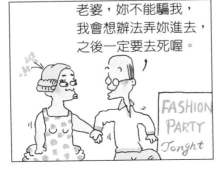

老婆，妳不能騙我，我會想辦法弄妳進去，之後一定要去死喔。

FASHION PARTY Tonght

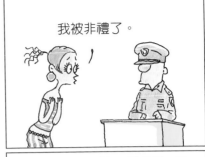

我被非禮了。

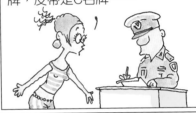

他的上衣是J名牌，外套是D名牌，褲子是A名牌，鞋子是T名牌，皮帶是C名牌……

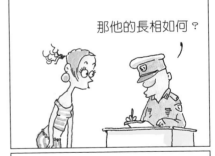

那他的長相如何？

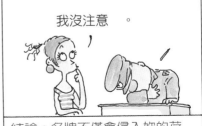

我沒注意 。

結論：名牌不僅會侵入妳的荷包，有時還會侵入妳的腦細胞。

看我剛買的鞋。

看我剛買的手鐲。

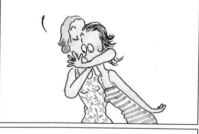

看我剛買的鑽戒。

看我剛塗的腳指甲。

富而有禮的名媛時尚圈……

當我上班時，名牌西裝一定要配名牌手錶。

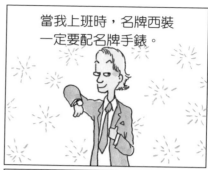

當我參加Party時，名牌外衣一定要配名牌鍊子。

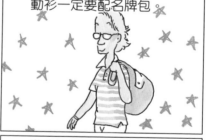

當我休閒活動時，名牌運動衫一定要配名牌包。

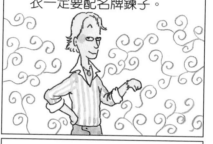

當我被劫時，名牌衣褲裡一定要配名牌內衣褲。

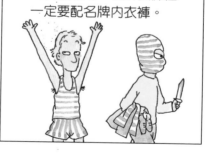

大家都有錢

● 虛榮並不是人類進步的原動力而是消費的原動力。

● 人生就像你到超市買調味料，你想買鹽卻買到糖，想買糖卻買到胡椒，想買胡椒卻買到芝麻，好不容易找到你要買的，卻發現已經過期。

大家都有錢

● 這是一個感覺互相模仿、情緒互相剽竊的時代。

● 人類是一種每天都想法子讓自己很愉快、讓別人很不愉快的動物。

● 輕視是世間最常見的眼疾之一。

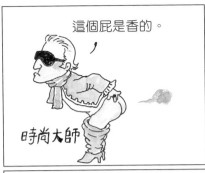

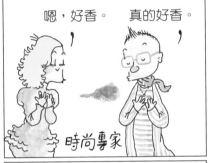

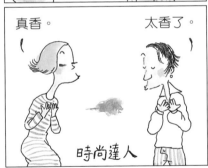

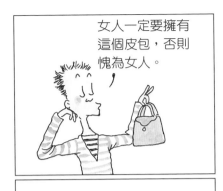

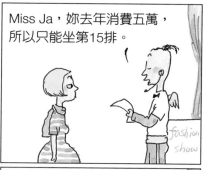

Miss Ja，妳去年消費五萬，所以只能坐第15排。

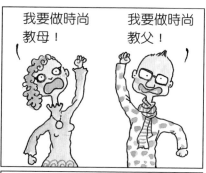

我要做時尚教母！　我要做時尚教父！

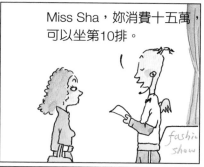

Miss Sha，妳消費十五萬，可以坐第10排。

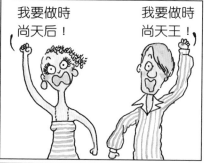

我要做時尚天后！　我要做時尚天王！

大家都有錢

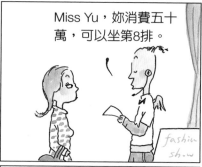

Miss Yu，妳消費五十萬，可以坐第8排。

我要做時尚教主！　我要做時尚始祖！

● 每個人都有價碼，只是大部份人都被高估了。

● 人性的缺點有諂媚、卑鄙、愚蠢、虛榮，優點是他們會遺忘這些缺點。

● 人只分成兩種：認識時令人愉快的和分手時令人愉快的。

很顯然Miss Fu是所有人中花最多錢的。

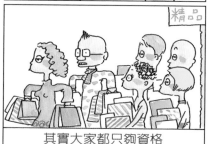

其實大家都只夠資格做時尚孝子、孝女。

大家都有錢

人生就是一種你必須不停選擇「半真理」或是「全謊言」的過程。

當謊言說的比真話多時，你會成功。

真話對說的人而言不是負擔，對聽的人才是。

當真話說的比謊言多時，你會成仁。

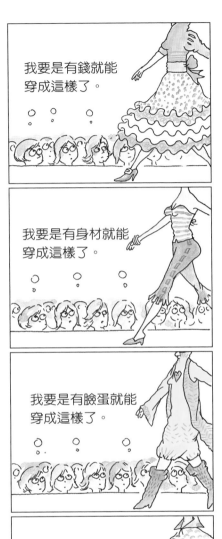

我要是有錢就能穿成這樣了。

我要是有身材就能穿成這樣了。

我要是有臉蛋就能穿成這樣了。

我要是有品味就能穿成這樣了。

為什麼沒人想過如果有腦子就不會穿成這樣了。

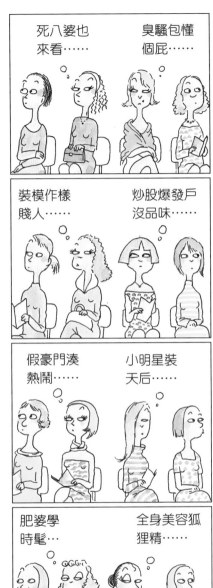

死八婆也來看……　臭騷包懂個屁……

裝模作樣賤人……　炒股爆發戶沒品味……

假豪門湊熱鬧……　小明星裝天后……

肥婆學時髦…　全身美容狐狸精……

Fashion Show有時秀的是人性。

夢幻是：當妳看模特兒穿時……

現實是：當妳看自己穿時……

夢幻是：當妳看名媛身旁的男人時……

我要殺了那些編時尚版的……

現實是：當妳看自己身邊的男人時……

這群附庸風雅盲目追求時尚的白癡，已經結束了還不知道。

大家都有錢

● 所謂人生的困境就是：當你的體型是L SIZE時，生命只給了你一件S SIZE的衣服。

● 人的憤怒源自於無法改變這個世界。

● 生命就是一張張你必須要簽名，但卻不一定有辦法提現的支票。

大家都有錢

- 其實每個人的人生就是：要不就時間殺死我們，要不我們殺死時間。
- 現代人所謂的幸福大部分是從謊言的市場中購買來的。
- 乞丐的幸福就是不必擔心破產。

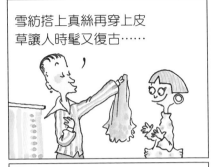

我的理念是顛覆時尚建立新概念……

其實我只想出名

設計師

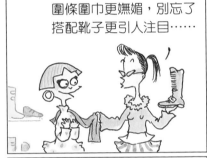

雪紡搭上真絲再穿上皮草讓人時髦又復古……

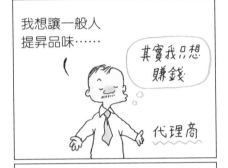

我想讓一般人提昇品味……

其實我只想賺錢

代理商

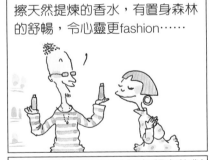

圍條圍巾更嫵媚，別忘了搭配靴子更引人注目……

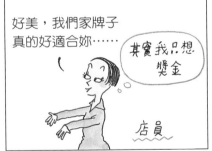

好美，我們家牌子真的好適合妳……

其實我只想獎金

店員

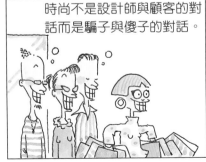

擦天然提煉的香水，有置身森林的舒暢，令心靈更fashion……

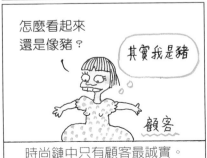

怎麼看起來還是像豬？

其實我是豬

顧客

時尚鏈中只有顧客最誠實。

時尚不是設計師與顧客的對話而是騙子與傻子的對話。

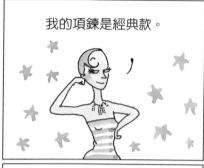

我的項鍊是經典款。

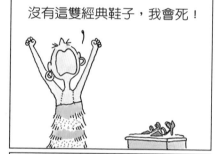

沒有這款經典皮包，我會死！

我的手錶是經典款。

沒有這雙經典鞋子，我會死！

我的皮包是經典款。

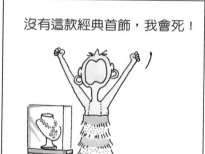

沒有這款經典首飾，我會死！

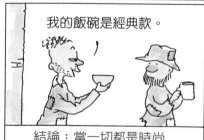

我的飯碗是經典款。

結論：當一切都是時尚時，時尚就變得很噁心。

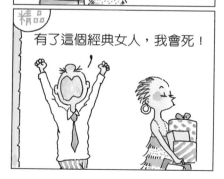

精品

有了這個經典女人，我會死！

大家都有錢

● 自大和自卑都會讓人盲目，但從自卑到自大中間的時間卻往往非常短。

● 很多人的朋友和敵人數目一樣多，因為這兩者的角色會經常互換。

● 金錢能帶給你成功，生活卻能賦予你價值。

大家都有錢

如果你的物質生活還不夠豐富，你要先豐富你的精神生活，因為等到你的物質生活豐富以後，你只能用更多物質去豐富你的精神生活了。

按天不從人願定律來看，物質如果和精神生活一樣豐富時，就會遭天譴。

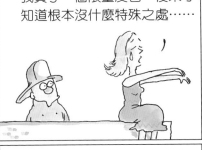

我買了一個限量皮包，後來才知道根本沒什麼特殊之處⋯⋯

我又買了宣稱讓女人更圓滿的鑽戒，其實只是宣傳廣告⋯⋯

我還買了時尚專家說只要是女人都該擁有的衣服，結果也被騙了⋯⋯

到處都撞衫，我不要活了！

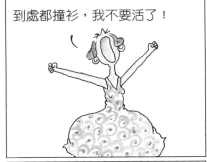

妳可不可以先把這些經驗告訴我太太，然後再跳樓？

我喜歡的皮包被人買走了，我不想活了……

哈，現在不流行穿這種衣服了。

哈，現在不流行拿這種皮包了。

新款
New style

哈，現在不流行戴這種首飾了。

哈，現在不流行用這種自殺方法了。

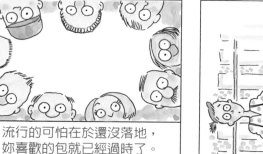

流行的可怕在於還沒落地，妳喜歡的包就已經過時了。

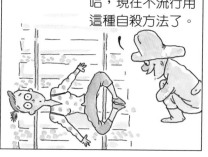

● 現代人從來沒有機會真正抒發過情緒，因為每當要抒發時就會被消費行為所取代。

● 幸福分成兩種，一種靠自己努力得來，一種靠別人給予，後者比較不累人。

● 有時幸福只是相對情況的比較，而你比較好。

大家都有錢

幸福是一種相互誤解的狀態，每個人都誤認對方比較幸福。

幸福就像氣球一樣，如果每隔一段時間你不持續補吹，它就會慢慢洩氣。

你要幸運還是要作弊，這是一個問題。

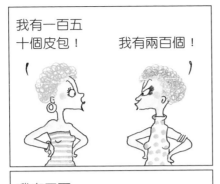

我有一百五十個皮包！ 我有兩百個！

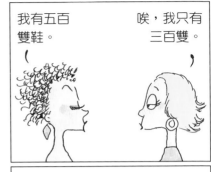

我有五百雙鞋。 唉，我只有三百雙。

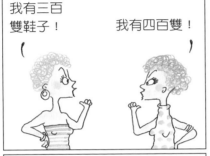

我有三百雙鞋子！ 我有四百雙！

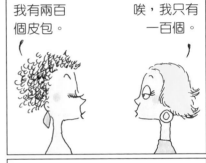

我有兩百個皮包。 唉，我只有一百個。

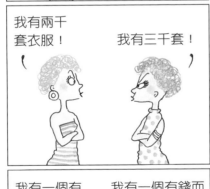

我有兩千套衣服！ 我有三千套！

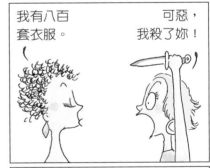

我有八百套衣服。 可惡，我殺了妳！

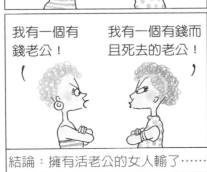

我有一個有錢老公！ 我有一個有錢而且死去的老公！

結論：擁有活老公的女人輸了……

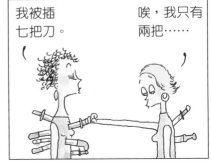

我被插七把刀。 唉，我只有兩把……

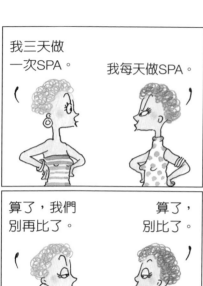

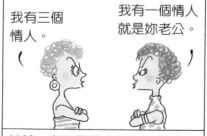

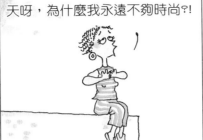

天呀，為什麼我永遠不夠時尚?!

老公，我決定向那些時尚名媛看齊。

人活著不夠時尚還有什麼意思。

打扮得漂漂亮亮，每天都身著名牌，出席名流Party。

我終於找到活下去的理由了。

去年春季的舊款式。

結論：人活著不夠時尚，死了也不見得時尚。

唉，我終於找到活不下去的理由了。

穿這雙鞋跟穿那雙鞋有什麼不同？

拎這個皮包跟拎那個皮包有什麼不同？

穿這件衣服跟穿那件衣服有什麼不同？

難道女人不知道對男人而言只有這個女人跟那個女人的不同。

人在飢餓時還顧得了時尚嗎？

人在病痛時還顧得了時尚嗎？

人在大號時還顧得了時尚嗎？

原來人只有在人模人樣時才顧得了時尚。

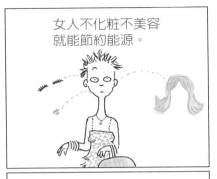

女人不化粧不美容
就能節約能源。

為什麼報紙介紹的這
雙鞋子我沒試過?!

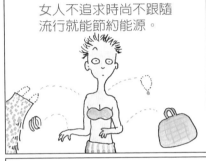

女人不追求時尚不跟隨
流行就能節約能源。

為什麼報紙介紹的這
套衣服我沒穿過?!

當女人都變成醜女時就
不會想再上街。

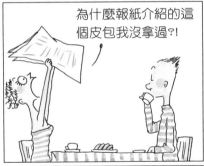

為什麼報紙介紹的這
個皮包我沒拿過?!

當街上沒有美女時,男人就
不想出來,就真正
能節約能源了。

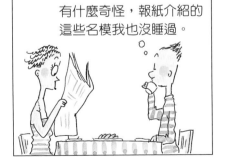

有什麼奇怪,報紙介紹的
這些名模我也沒睡過。

一定要精挑細選參加
時尚Party。

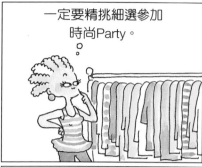

有人說時尚可以反映時代。

時尚Party就是要
穿得與眾不同。

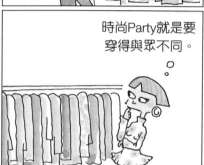

有人說時尚可以反映潮流。

仔細挑，才能當選今晚
時尚Party天后。

有人說時尚可以反映人心。

不知時尚何時才能反映荷包。

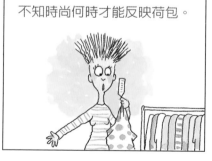

世界分兩種人，
一種是男人，
一種是女人。

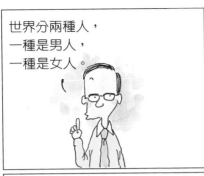

這件會讓我像貴婦。

世界分兩種人，一種
是有錢的男人，一種
是沒錢的男人。

這件會讓我像公主。

世界分兩種人，一種
是美麗的女人，一種
是不美麗的女人。

這件會讓我像明星。

世界只分兩種人，一種
是白癡，一種是被白癡
搞瘋的人。

媽呀，上個月帳單……

結論：時尚會讓你像
各種人，包括窮人。

你知道嗎？你自己的節奏才是一種真正的時尚——慢時尚。

Every body
has fashion
disease.

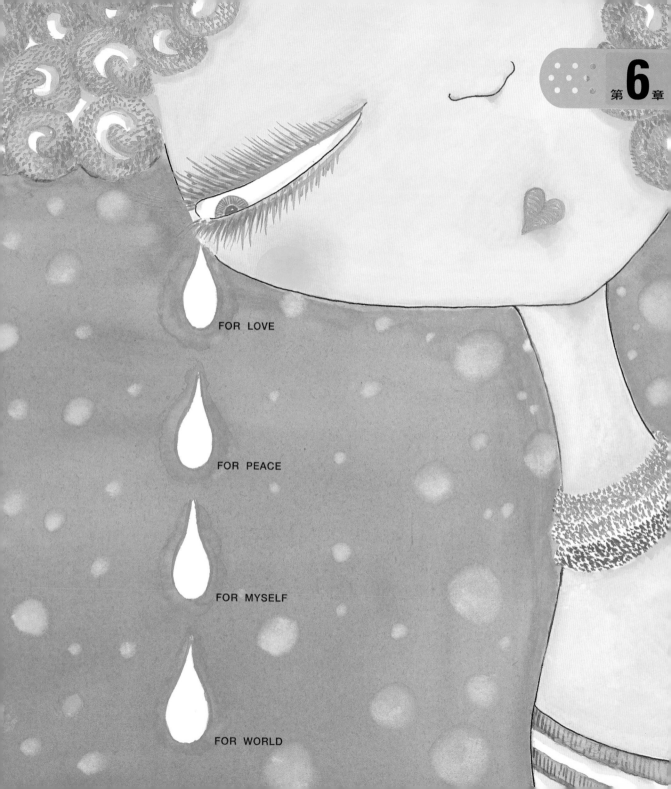

FOR LOVE

FOR PEACE

FOR MYSELF

FOR WORLD

大家都有病

我需要被解救！

我需要被解救！

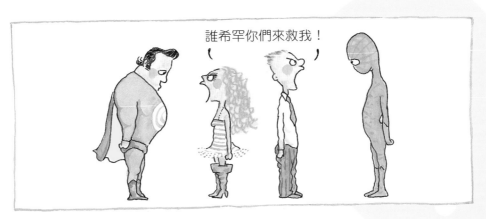

他們需要的既不是超人，也不是蜘蛛人，
而是另一個男人、另一個女人和另一個新的心理醫生。

人活到一定的年齡時，就會明白這世上惡人不見得有惡報。

好人也不見得有好報。

叮噹

只有帳單會準時報到。

M型社會就是富人非常有錢，窮人非常窮。

不許動，把錢交出來。

千萬別殺我，我全部家產都給你。

M型社會就是富人非常有錢，窮人非常窮。

為什麼表達敬意是用
拍手而不是拍臉？

呸，億萬富翁算什麼，
我是十億富翁。

為什麼初次見面是
握手而非抓頭髮？

呸，十億富翁算什麼，
我是百億富翁。

為什麼交際應酬一定是
吃飯而不是上大號？

呸，百億富翁算什麼，
我是千億富翁。

為什麼人們追求幸福的
方式是把自己忙死？

呸，千億富翁算什麼，
我是你老婆。

結論：世上總是充滿
著令人不解的事。

這世界是由空氣、陽光、
水和相互歧視組成的。

不事生產，炒股票套利的人，以後會下地獄。

政治圈的人認為世上的一切都是陰謀。

哄抬房價，日進斗金的人，以後會下地獄。

影劇圈的人認為世上的一切都是宣傳。

剝削他人獲利致富的人，以後會下地獄。

企業界的人認為世上的一切都是市場。

本份做事，老實賺錢的人，現在就在地獄。

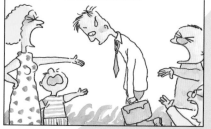

一般的人認為世上的一切都是不屬於自己的一切。

為什麼別人的車比我的好？

為什麼別人車上的
女人比我的美？

唉，下輩子投胎做一隻隨
時會變色的變色龍吧⋯⋯

神呀，下輩子讓我
開大車，載美女吧。

下輩子⋯⋯

狗屎⋯⋯⋯

下輩子。

笨變色龍，綠地
上變紅色⋯⋯⋯

我的人生充滿無趣……

名媛用時尚可以上媒體。

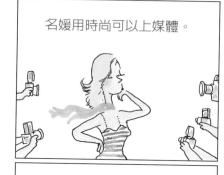

我的人生缺乏勇氣……

企業家用財富可以上媒體。

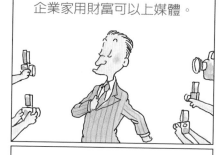

我的人生一點也不刺激……

明星用緋聞可以上媒體。

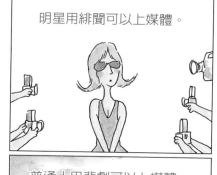

好有趣　　好勇敢　　好刺激

普通人用悲劇可以上媒體。

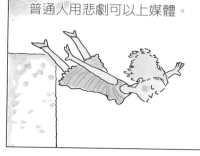

妳這衣服在哪兒買的？

在A Mall，打八折。

B Mall也有賣，打七折。

唉，真受不了演藝圈的人自殺。

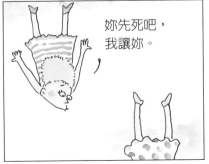
妳先死吧，我讓妳。

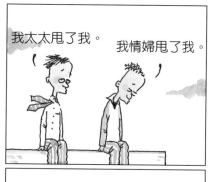

我太太甩了我。　　我情婦甩了我。

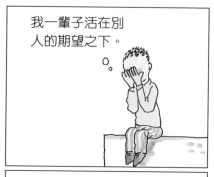

我一輩子活在別人的期望之下。

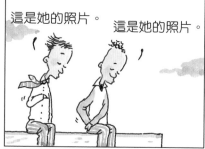

這是她的照片。　　這是她的照片。

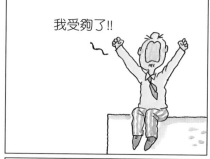

我受夠了!!

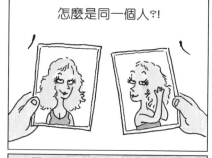

怎麼是同一個人?!

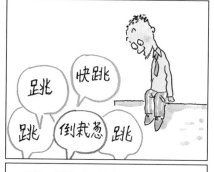

跳　快跳
跳　倒栽蔥　跳

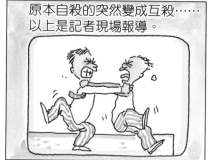

原本自殺的突然變成互殺……
以上是記者現場報導。

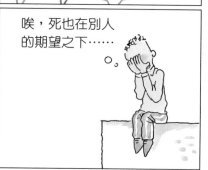

唉，死也在別人的期望之下……

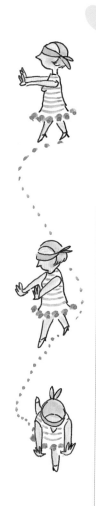

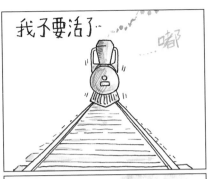

我不要活了... 嘟

據調查，百分之五十五的人每半年想到一次自殺。

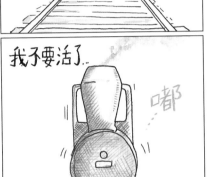

我不要活了... 嘟

百分之三十的人每個月想到一次自殺。

百分之十的人每周想到一次，百分之五的人每天想到一次。

有人自殺一百次也不會成功。

我要改名叫自殺。
戶政事務所

小姐，妳好。　　混蛋，我是男人！

抱歉，你的學歷不夠高。

先生，你好。　　可惡，我是女人！

抱歉，你的經驗不夠好。

唉，這是一個混淆的時代，我還是機伶點吧。

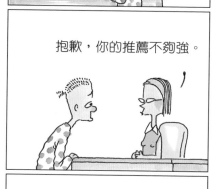

抱歉，你的推薦不夠強。

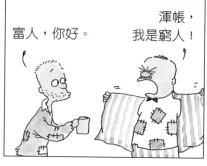

富人，你好。　　渾帳，我是窮人！

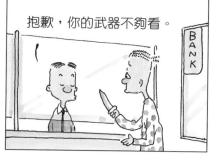

抱歉，你的武器不夠看。

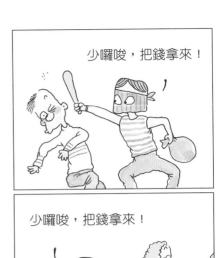

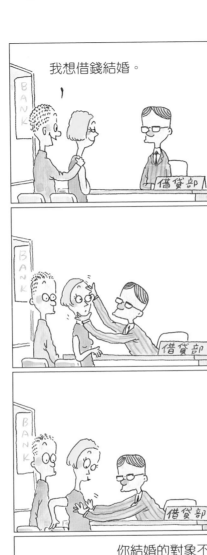

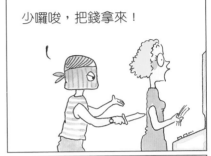

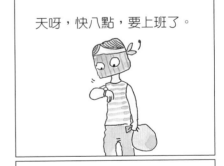

我有一枚鑽戒，
現在我想配手鍊。

我需要你的房屋、
土地權狀證明⋯⋯

我有一條項鍊，
現在我想配耳環。

還有債券、股票、台
幣、外幣存款證明⋯⋯

大家都有病

● 現代人的情緒就像天氣，只是沒有氣象預報。

● 當你同時擁有五種情緒時，你是一個多愁善感的人。

當你每天同時擁有五種情緒以上時，你是一個多愁善感的精神病患者。

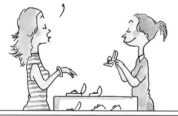

我有一只手鐲，
現在我想配鑽錶。

還要三個保證人同時提
供他們的收入證明⋯⋯

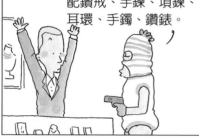

我有一把槍，現在我想
配鑽戒、手鍊、項鍊、
耳環、手鐲、鑽錶。

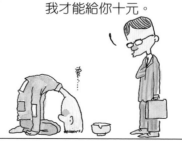

這些都齊全了，
我才能給你十元。

大家都有病

人生就是生活與生病。

如果世界是由一群瘋子組成，上帝是第一個開始瘋的。

笨人和聰明人的差別在於：笨人得心理疾病時會立刻找醫生，聰明人則先去翻字典。

我不想再搶錢了，能不能治療我？

把錢拿出來！

沒問題，你可以接受IP心理輔導、EQ重整、自我人格再塑、GP綠光治療計劃……

這些費用加起來，一共十八萬九千。

不許動，把錢交出來，我比以前更需要錢。

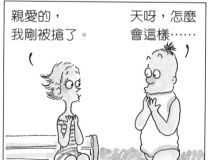

親愛的，我剛被搶了。

天呀，怎麼會這樣……

大家都有病

● 我們活在這個世界上卻每天都在和這個世界戰鬥。

● 世界是一個瘡疤，而大部份人只看到貼在上面的繃帶。

● 財富買不到快樂，即使買到也留不住。

大家都有病

「感覺自我」是奢侈品，你必須放棄世俗一切價值觀才能擁有。

焦慮是一種問題發生之後的感覺，但大多數人會選擇把感覺拿掉而非把問題拿掉。

奇蹟就像別人的老婆，你想要卻得不到。

花的錢比賺的錢多，焦慮呀⋯⋯

做工的時間比休息的時間多，焦慮呀⋯⋯

老婆醜的時候比美的時候多，焦慮呀⋯⋯

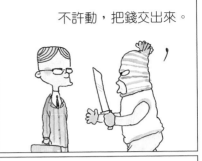

不許動，把錢交出來。

要錢？你有沒有抵押品？利息要怎麼算？你的信用如何？

有保證人嗎？有無欠債紀錄？有固定收入嗎？

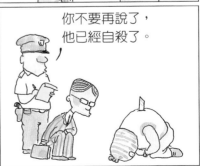

你不要再說了，他已經自殺了。

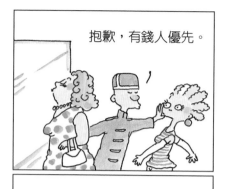

抱歉，有錢人優先。

這包要三十五萬。

抱歉，有錢人優先。

套餐一客八千。

這個不公平的社會，
我要用死抗議！

這項鍊要八十萬。

抱歉，有錢人優先。

結論：今天焦慮二人組原本想做
一天情人，結果做了一天窮人。

大家都有病

● 兩種病不要生：心理疾病和生理疾病。

● 一個人偉大的程度不是讓他成為偉人就是成為瘋人。

● 在現代這個人際關係疏離的社會，我們每個人都在某種程度上被判終生監禁。

大家都有病

地球扁平化，世界市場化，人的情緒單一化。

我們把內心的瘋狂鎖住，為的不是怕嚇著別人而是怕嚇著自己。

大部份人都知道別人很無知，卻很少人明白自己的無知。

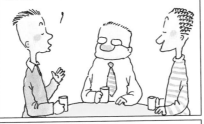

錢非萬能，錢是一種災難也是一種沉淪……

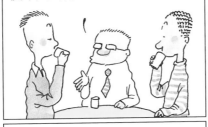

有錢就會心靈匱乏，錢多就是奴役眾人所得，必禍延子孫……

從命理看，錢多表示其他方面不如人，不是老婆病就是孩子壞……

財多身弱，有錢人必惡疾纏身，空有錢卻無福享用……

結論：有錢人有一堆錢，沒錢的人有一堆理論。

小姐，妳可以排我前面。

妳也可以排我前面。

讓妳排前面。

真是一個富而好色的社會。

遇上金融風暴，我的錢都賠光了……

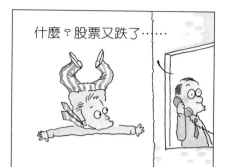

什麼？股票又跌了……

親愛的，沒關係，凡事都可以從零開始。

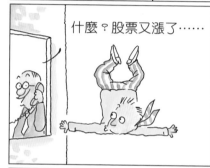

什麼？股票又漲了……

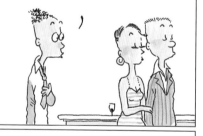

我以為妳要陪我從零開始？

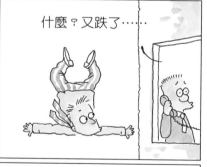

什麼？又跌了……

其實我們每個人的人生都只是在寫自己的那段故事。你可以慢慢寫，也可以一下就寫完它。

每個人心中都有一本屬於他自己的詩集。有時候你要穿過心中那一層天堂，有時候你必須越過心中那一層地獄，才能讀到它。

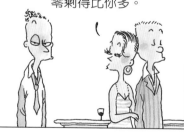

他存款數目後面的零剩得比你多。

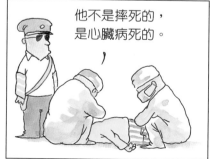

他不是摔死的，是心臟病死的。

大家都有病

● 追求幸福就像開車一樣，有時該踩油門，有時該踩剎車，有時該停下來左右看一下，再決定往哪兒開。
● 幸福只是人生的冰淇淋，酸甜苦辣才是人生的正餐。

節省點，少買一件衣服。

節省點，少吃一道菜。

節省點，少用一些汽油。

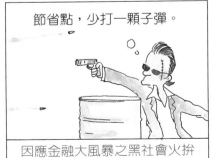

節省點，少打一顆子彈。

因應金融大風暴之黑社會火拚

我辛辛苦苦從小學讀到初中，再辛辛苦苦念到高中，再辛辛苦苦考上大學，再辛辛苦苦拚上研究所，

這樣辛辛苦苦地一層層往上爬，正要大展身手就遇上金融風暴，什麼工作也沒有。

我不想活了！

那你得辛辛苦苦地一層層往上爬到頂樓才能跳。

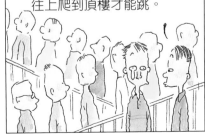

謝謝。

謝謝。

謝謝。

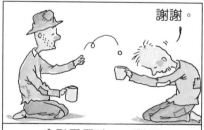

謝謝。

金融風暴時,一對互
相鼓勵打氣的乞丐。

天呀,分手!

天呀,分手!

天呀,分手!

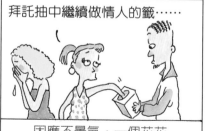

拜託抽中繼續做情人的籤……

因應不景氣,一個花花
公子的裁人計畫……

大家都有病

● 現代人唯一能單獨擁有主動權的就是看電視,
但節目內容卻還是別人幫你決定的。

● 如果你想改變這個世界,你必須先改變你自己
看世界的高度。

● 只要能接納荒謬,你就能在這個世界生存愉
快。

大家都有病

你的人生是錯誤或是正確，得視評論者是魔鬼還是天使。

我們每個人的身體裡都有著被禁錮的靈魂，那個靈魂一半時間在找鑰匙，另一半時間在找鎖。

希望出大太陽卻下大雨。

希望遇見佳人卻碰上賤人。

希望大展鴻圖卻撞上金融海嘯。

希望瀟灑地走卻一波三折。

送我去醫院...

第一次金融風暴。

第二次金融風暴。

第三次金融風暴。

第四次金融風暴。

金融風暴就跟鬼故事一樣，聽多了就沒什麼感覺了。

百貨公司
周年慶
8折

回饋周年慶
全面7折

你千萬別跳。

歲末感恩慶
65折

聖誕禮品週
7.5折

多少錢我都給你。

如果天堂是一個成功的人待的地方，地獄就是一個想永遠保持成功的人待的地方。

人生有百分之九十的時間都是在實行計劃，而百分之九十的計劃都是在實行別人賦予你的而非你自己的計劃。

情人節
愛心禮
8折

周年感恩慶
9折

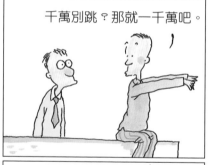

千萬別跳？那就一千萬吧。

妳的一生還真單純。

據說人嚥氣前，一生會一幕幕重現。

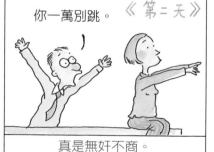

你一萬別跳。

《第二天》

真是無奸不商。

大家都有病

一個人的社會性高低與他每天說言不由衷的話多寡成正比。

好人是一個好人。

壞人是一個成功後再想辦法變成大家心目中的好人的人。

股票漲的時候，老錢是個富人。

股票跌的時候，老錢是個窮人。

股票在漲與跌之間的時候。

老錢就只是個病人。

焦慮呀……
焦慮呀……

快賣！快賣！

快買！快買！

……我的心臟……

快賣！快賣！

有些人的心臟病是不會好的。

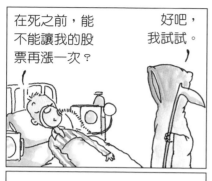

在死之前，能不能讓我的股票再漲一次？

好吧，我試試。

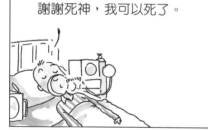

老公，你的股票大漲了！

謝謝死神，我可以死了。

誰管你死不死，我決定去當股神不做死神了。

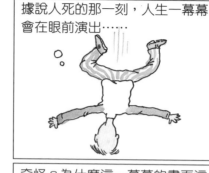

據說人死的那一刻，人生一幕幕會在眼前演出……

奇怪？為什麼這一幕幕的畫面這麼陌生？

笨蛋，因為你看到的是他的人生！

大家都有病

● 人類有智慧將人們送往月球，但卻無法將我們的心理疾病送出地球。

● 我們每天的生活習慣，可以變成一步都走不出去的泥沼，也可以變成我們自己的祕密花園。

人生應該追求「質」的快樂，而非「量」的快樂。因為只有這種快樂，才能讓你對抗人生中許多不得不承受的「非快樂」。

有時候，沒有固定下來的人生，才是一個自己會創造出最多可能性的人生。

我整天都在救這個有病的世界，現在我累了，需要有人救我……

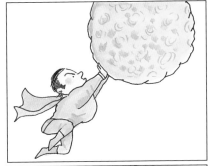

沒問題，其實我是專救超人的超超人！

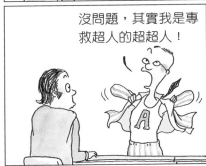

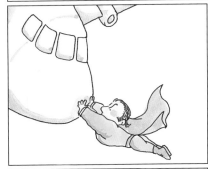

這個世界真的病了……

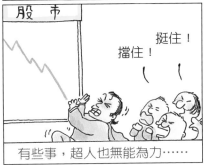

股市

挺住！
擋住！

有些事，超人也無能為力……

1、2、3。木頭人！

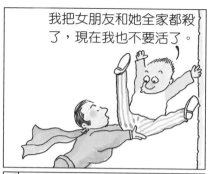

我把女朋友和她全家都殺了，現在我也不要活了。

哈，張三，你動了，沒專心上班，你被開除了。

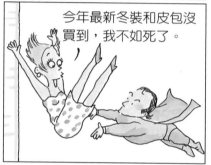

今年最新冬裝和皮包沒買到，我不如死了。

大家都有病

●這個時代的問題是：以前的人，承認世界的中心在別的地方；現在的人，認為自己就是世界的中心。

●這個社會總括來說只有三種人：男人，女人，病人。

1、2、3。木頭人！

我沒事，只是大家流行自殺，所以我也來試試。

哈，李四，你也動了，開除！

真是一個童心未泯的可怕老闆。

回老家吧，這群人類沒什麼好救的。

大家都有病

有時候一瓶酒比一個心理醫生有效。

你能為自己做的最好的三件事：

第一是簡單。

第二是清醒。

第三是自己的步調。

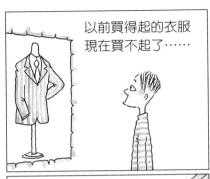

以前買得起的衣服
現在買不起了……

以前吃得起的餐館
現在吃不起了……

以前追得起的情人
現在追不起了……

以前跳得起的樓
現在跳不起了……

摩天大樓
參觀券150

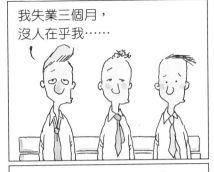

我失業三個月，
沒人在乎我……

我失業五個月，
沒人在乎我……

我失業六個月，
沒人在乎我……

我失業三年，才沒人
在乎我…

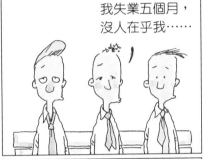

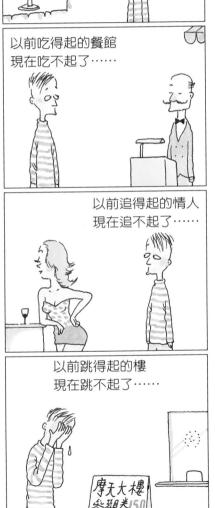

我想發財。

人生在世，錢最重要。

我想發財。

胡說，生老病死才是人生最重要的，不是錢。

我想發財。

你老婆生孩子要生產費，你老媽生病要住院，你爸行動不便要請看護，你爺爺死了要安葬費。

我想發財我想發財

當大家都想發財時，
大家就很難都發財。

人生在世，錢最重要。

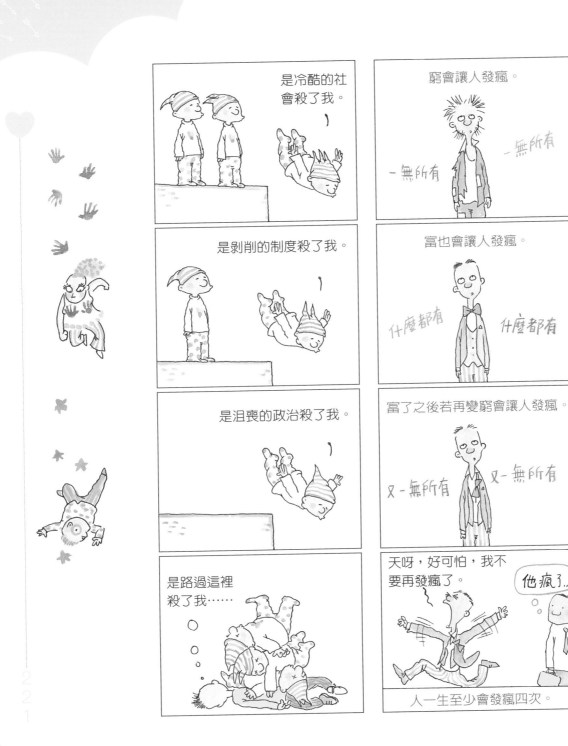

張三每天工作超過十八小時，李四到處投資，情緒緊張。

小珍天天狂買，欠一屁股卡債，四處躲債。

大寶從早念到晚，天天惡補應付考試，累得剩皮包骨。

死神決定提前退休，因為他覺得每個人都在努力結束自己的生命。

天呀，我中彩券了。呀……我的心臟……

天呀，我撿到他中的彩券。哦……我的心臟……

天呀，我撿到他撿到他中的彩券。咿……我的心臟……

天呀，我撿到他撿………的彩券。喔……我的心臟……

真是一個大伙都窮怕了的有病社會。

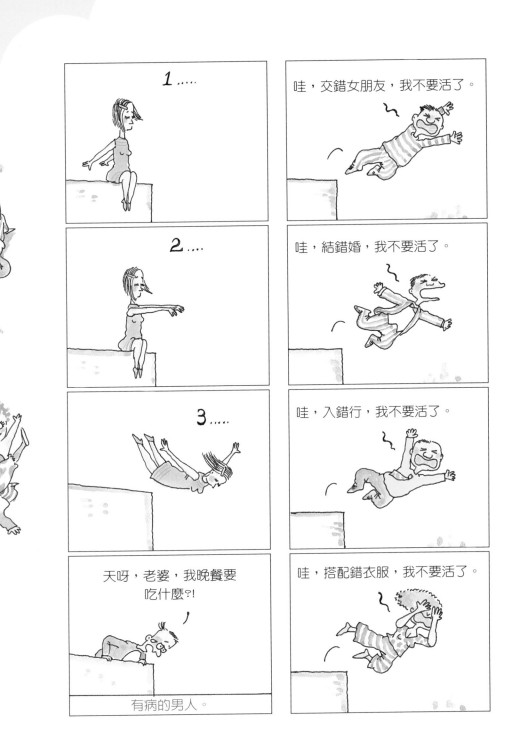

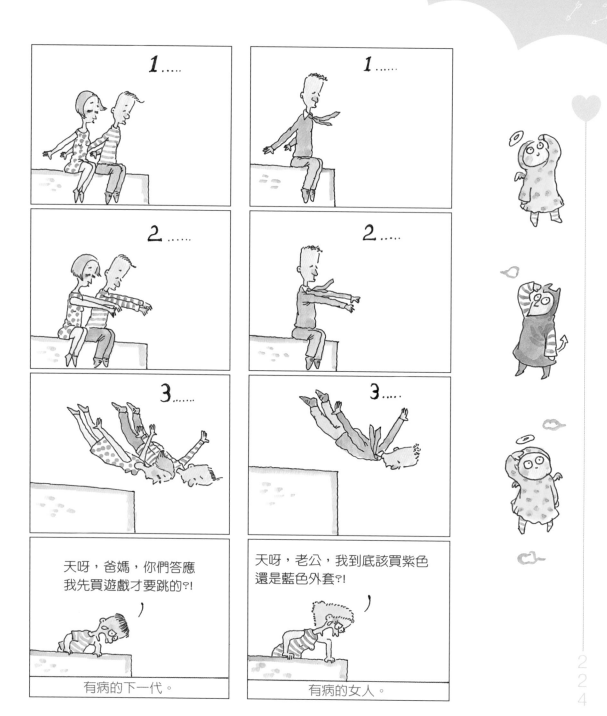

世界是由一坨狗屎
與爛泥所組成。

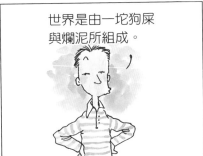

1......

世界是由一堆廉價又乏
味的肥皂劇所組成。

2......

世界是由百分之三十的無奈和
百分之七十的荒謬所組成。

3......

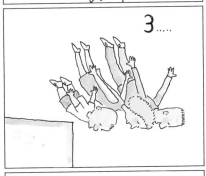

世界其實是由一群自以為
了解人生的蠢蛋所組成。

昨天的比較精彩。

有病的社會。

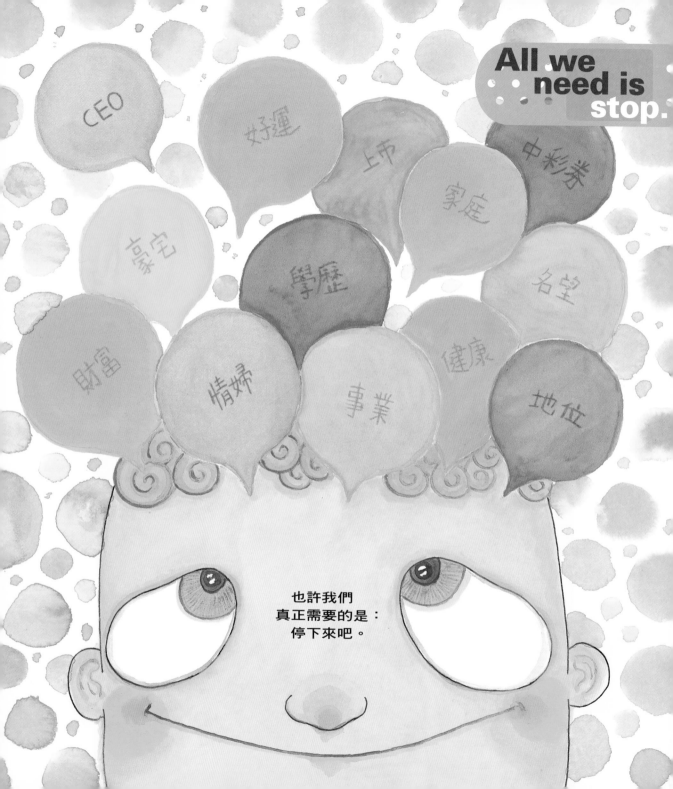

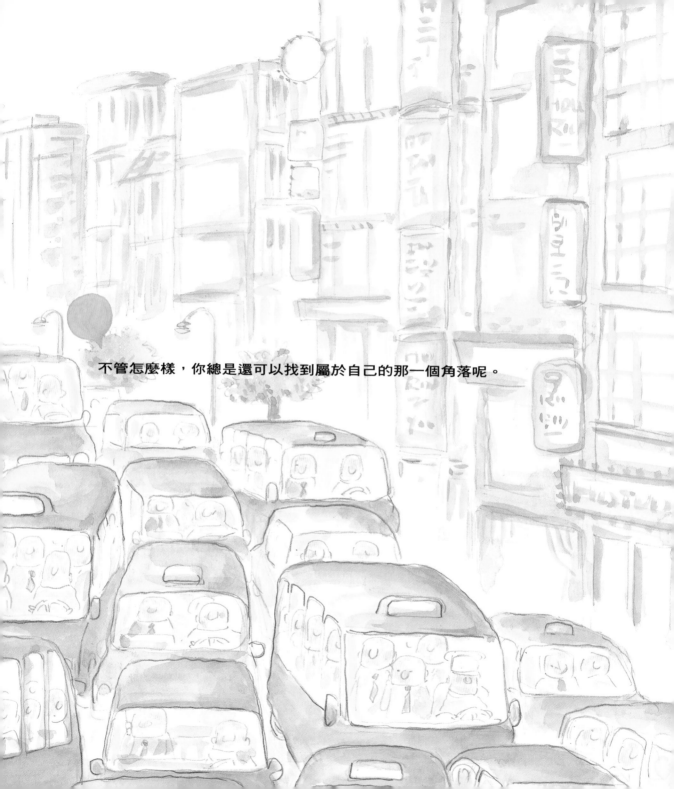

不管怎麼樣，你總是還可以找到屬於自己的那一個角落呢。

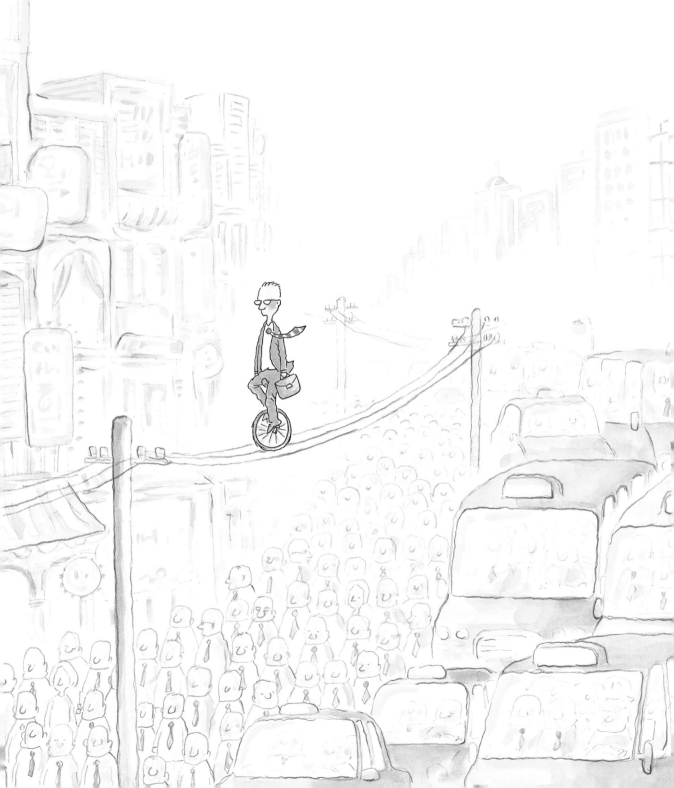

誰能讓世界的旋轉慢下來，誰就擁有這整個世界──

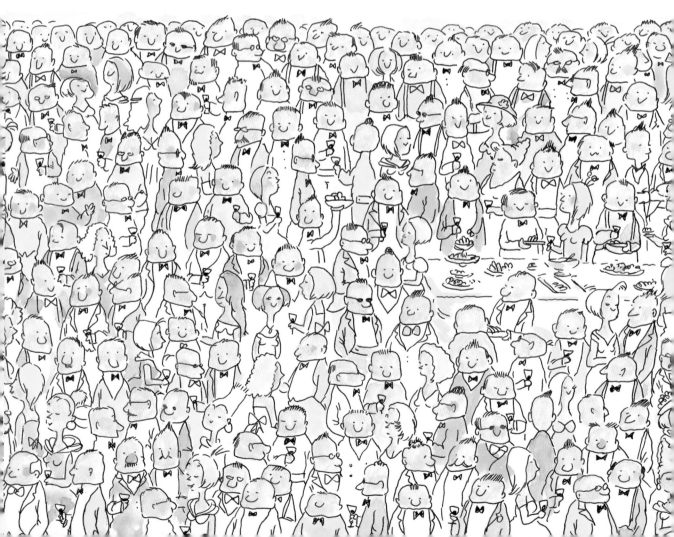

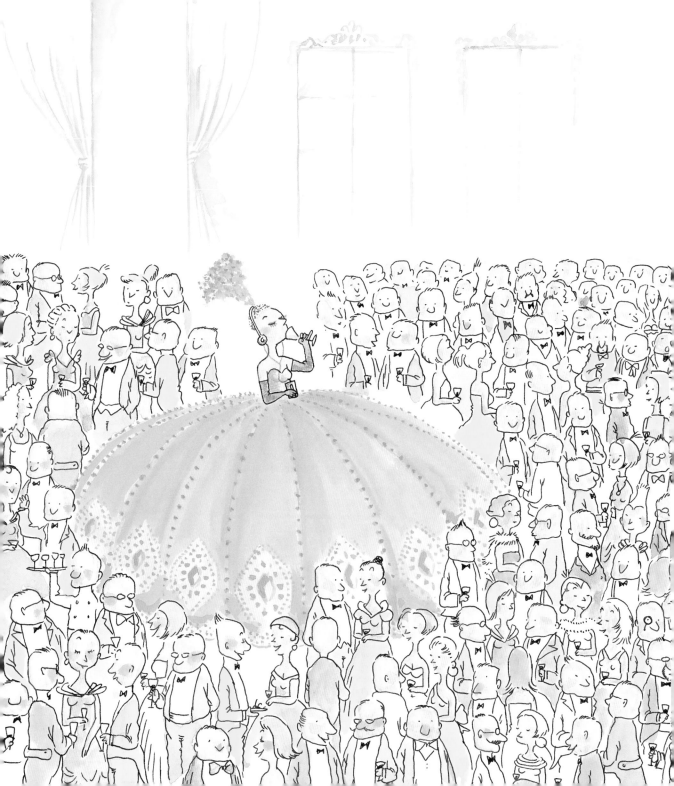

朱德庸作品集 34

大家都有病

作　者—朱德庸
編輯顧問—馮曼倫
美術設計—三人制創
執行編輯—朱重威

副主編—謝翠鈺
董事長—趙政岷
出版者—時報文化出版企業股份有限公司
108019 台北市和平西路三段二四〇號七樓
發行專線—(〇二)二三〇六—六八四二
讀者服務專線—〇八〇〇—二三一—七〇五 · (〇二)二三〇四—七一〇三
讀者服務傳真—(〇二)二三〇四—六八五八
郵撥—一九三四四七二四時報文化出版公司
信箱—一〇八九九　台北華江橋郵局第九九信箱
時報悅讀網—http://www.readingtimes.com.tw
朱德庸FUN幽默粉絲團：：https://www.facebook.com/wearekids
朱德庸微博：：https://weibo.com/zhudeyongblog
法律顧問—理律法律事務所陳長文律師、李念祖律師
印　刷—詠豐印刷有限公司
二版一刷—二〇二〇年八月七日
定　價—新台幣四二〇元
缺頁或破損的書，請寄回更換

時報文化出版公司成立於一九七五年，並於一九九九年股票上櫃公開發行，
於二〇〇八年脫離中時集團非屬旺中，以「尊重智慧與創意的文化事業」為信念。

ISBN 978-957-13-8305-7
Printed in Taiwan

大家都有病 / 朱德庸作. -- 二版. --
臺北市：時報文化，2020.08
面；　公分. --（朱德庸作品集；34）
ISBN 978-957-13-8305-7（平裝）.

1. 漫畫

947.41　　　　　　　　109010538